朵云真赏苑·名画抉微

于非闇花鸟

本社 编

上海书画出版社

前言

于非闇（1889—1959），字仰枢，别署非闇，又号闲人、闻人、老非。原籍山东蓬莱，出生于北京，书画自幼得家传，1935年起专攻工笔花鸟画。曾任北京中国画研究会副会长、北京画院副院长。

于非闇是近现代中国画史上致力于工笔花鸟画研究与创作，并有着重要成就的画家。他于四十六岁左右开始画工笔花鸟画，从学明代陈洪绶入手，后学宋、元花鸟画，并着意研究赵佶。重古意是于非闇花鸟画的一大特点。他在一幅《喜鹊柳树》作品的题跋中写道："从五代两宋到陈老莲是我学习传统第一阶段，专学赵佶是第二阶段，自后就我栽花养鸟一些知识从事写生，兼汲取民间画法，但文人画之经营位置亦未尝忽视。如此用功直到今天，深深体会到生活是创作的泉源，浓妆艳抹、淡妆素服以及一切表现技巧均以此出也。"这是他对一生艺术历程的重要总结。

师古而不泥古，于非闇于两宋双勾技法而再创新，自成画派。构图打破陈规，用笔刚柔相济，着色艳丽而不俗。如画牡丹，取春之花、夏之叶、秋之干而成，既能远观，又可近赏。且善于在画上题诗跋文，配以自刻印章，使画面饶有意趣。他艺风严谨，订有日课，未曾稍懈。

在勾线用笔上则以书法入，表现出形象的气骨。于非闇反对过于工巧细密而失掉笔墨高韵和整体精神，作画不墨守成规，敢于创新。就笔法而言，他初以赵孟坚、陈洪绶笔法为本，兼得圆硬尖瘦之趣，后以赵佶瘦金书笔法入画，笔道有了粗细、软硬、顿挫、波磔的变化，不仅书意大增，且使线条具有表现质感、体积感、空间感的丰富变化。不仅如此，于非闇喜欢养花养鸟，而且喜到动植物园写生，因此他的画总是生意盎然。

在于非闇的绘画作品中，宋人高古的气韵、精到的笔法与色彩的艳丽并不冲突，不会因"艳"而显出"俗"，正是他的高明之处。所以艳美之色与高古之意，整体贯穿在于非闇的作品之中的，是一格基调，也是识别其作品的根本。

我们这里选择的是于非闇花鸟画中的代表性作品，并作局部的放大，以使读者在学习他整幅作品全貌的同时，又能对他的线条特色以及用笔用墨的细节加以研习。希望这样的作法能够对读者学习于非闇有所帮助。

目　录

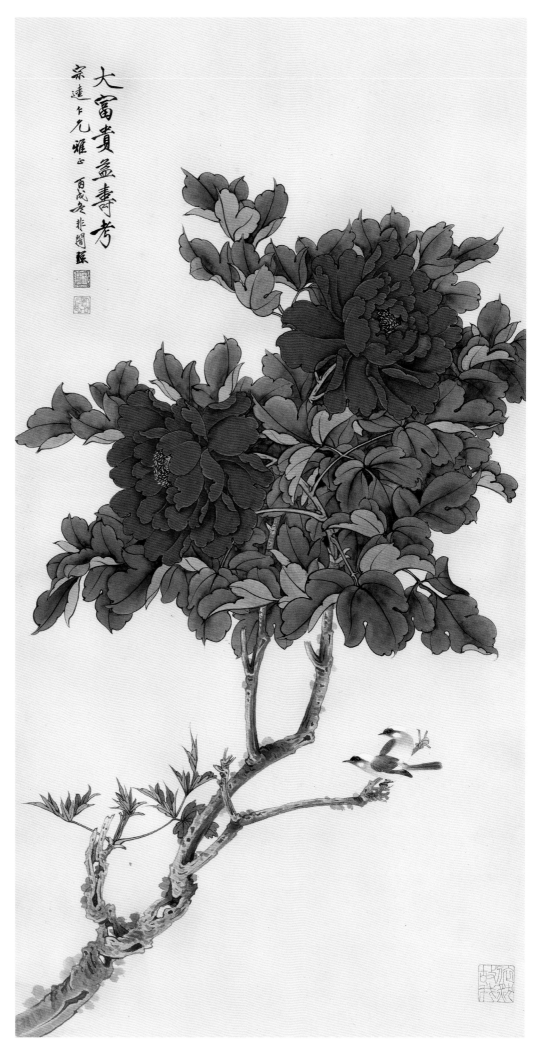

大富贵亦寿考

 于非闇是对工笔画有着重大贡献的画家，此幅以牡丹为主体，鲜艳的牡丹花开得热烈，工笔的枝叶花瓣谨细端严，用色沉稳，颇具古意。于非闇学习古典从陈洪绶上溯宋元，他的笔下可以看出此种端倪。牡丹的枝干有老莲意趣，而枝头的两只长寿鸟，则有宋画中鸟的勃勃生机。

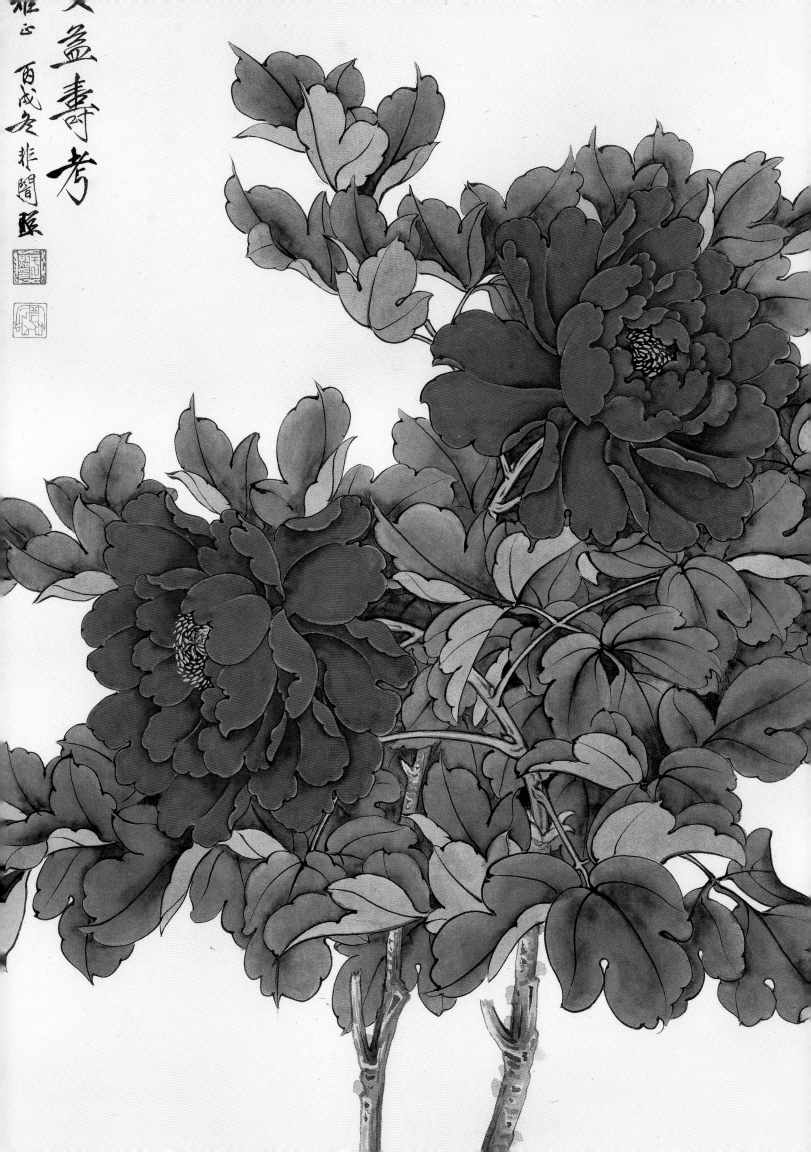

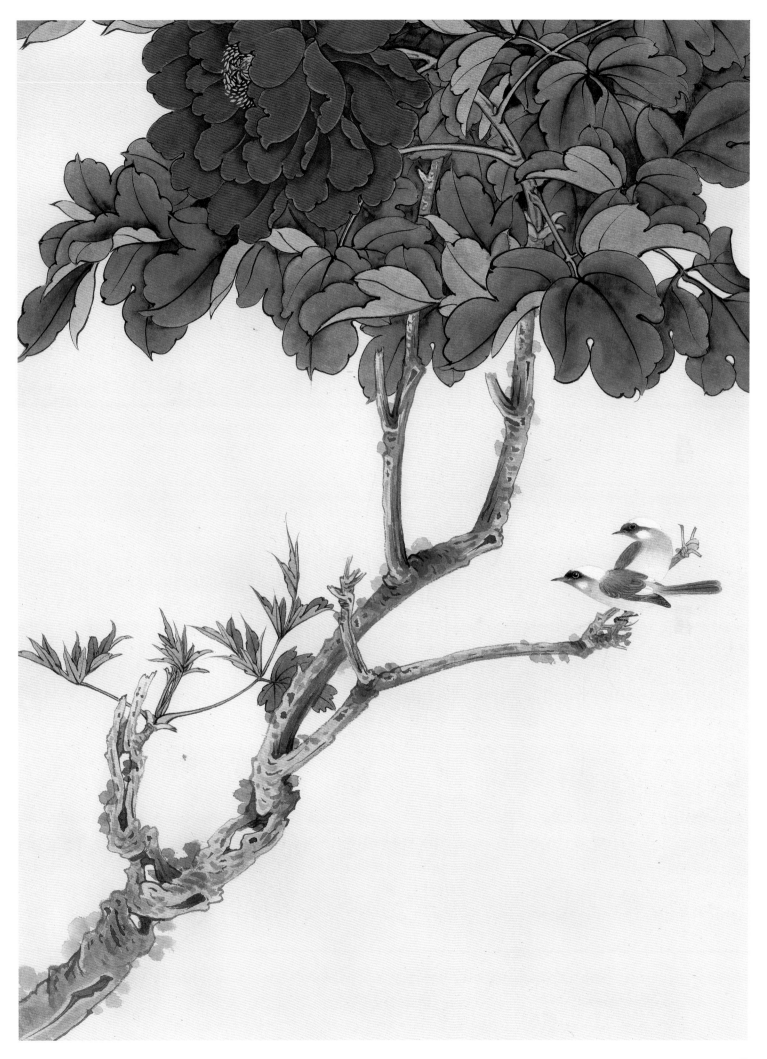

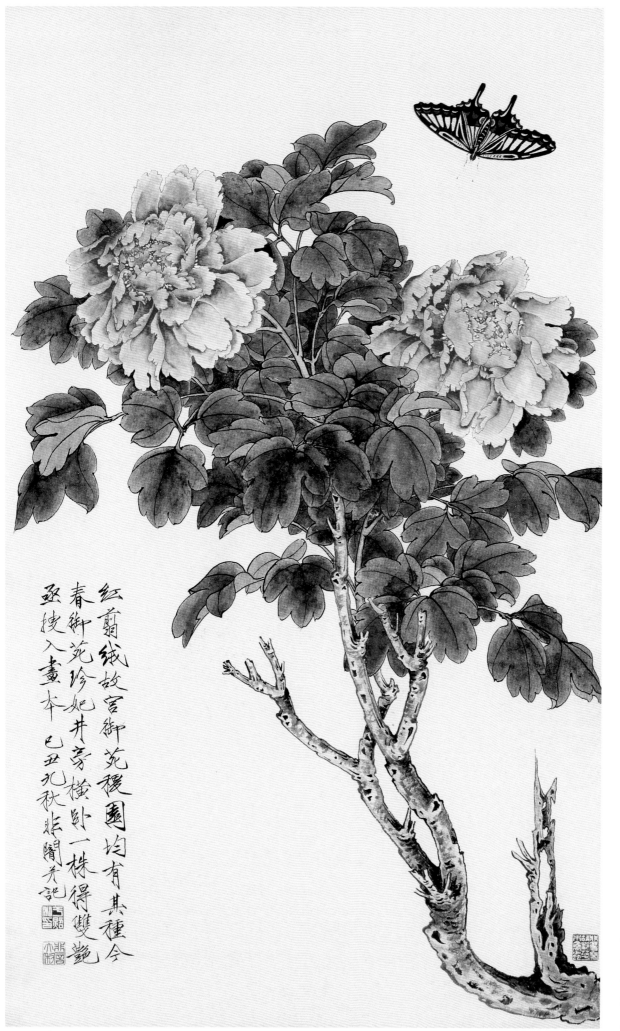

红蓊绒故宫御苑稷园均有其種今春御苑珍妃井旁横卧一株得雙艳丞搜入畫本 己丑九秋 非闇炎記

红蓊绒

　　画家对牡丹花的种类了解非常细致，这一幅是牡丹花中的红蓊绒品种，画家在故宫御花园中偶见，故而图之。无论枝干、叶子、花瓣都画得精细，经得起放大之后慢慢琢磨。

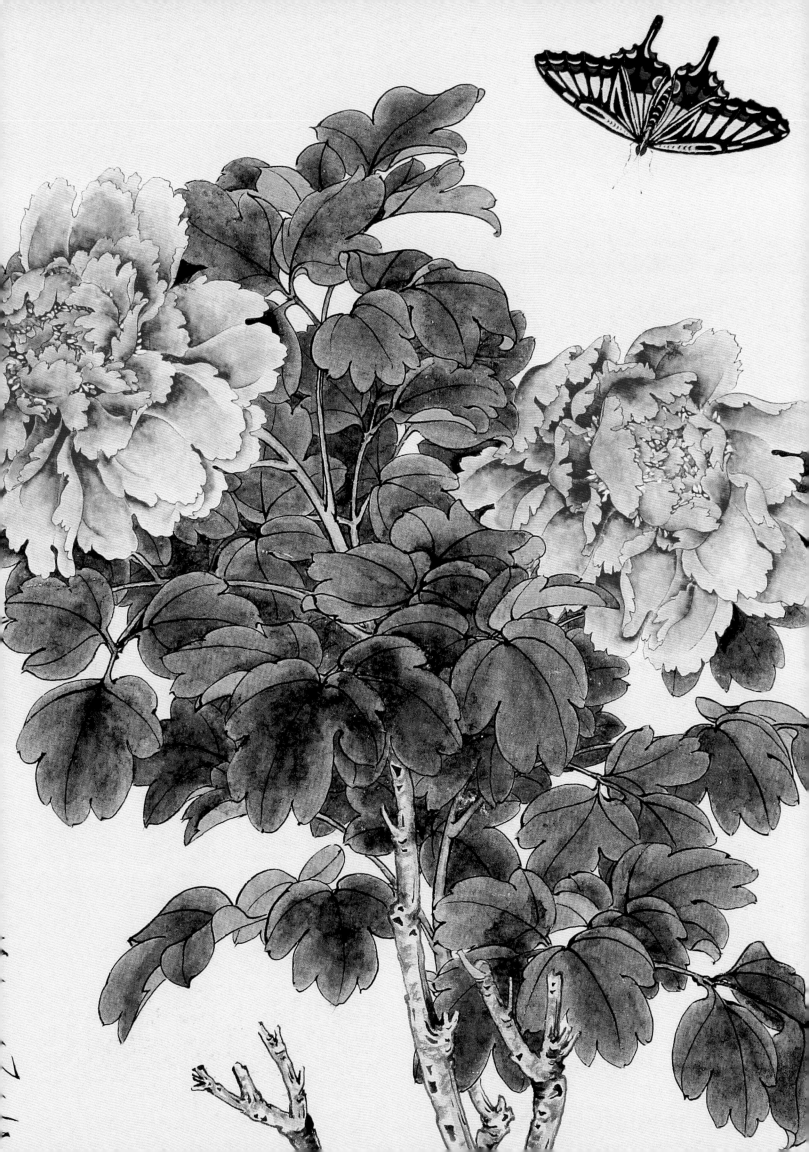

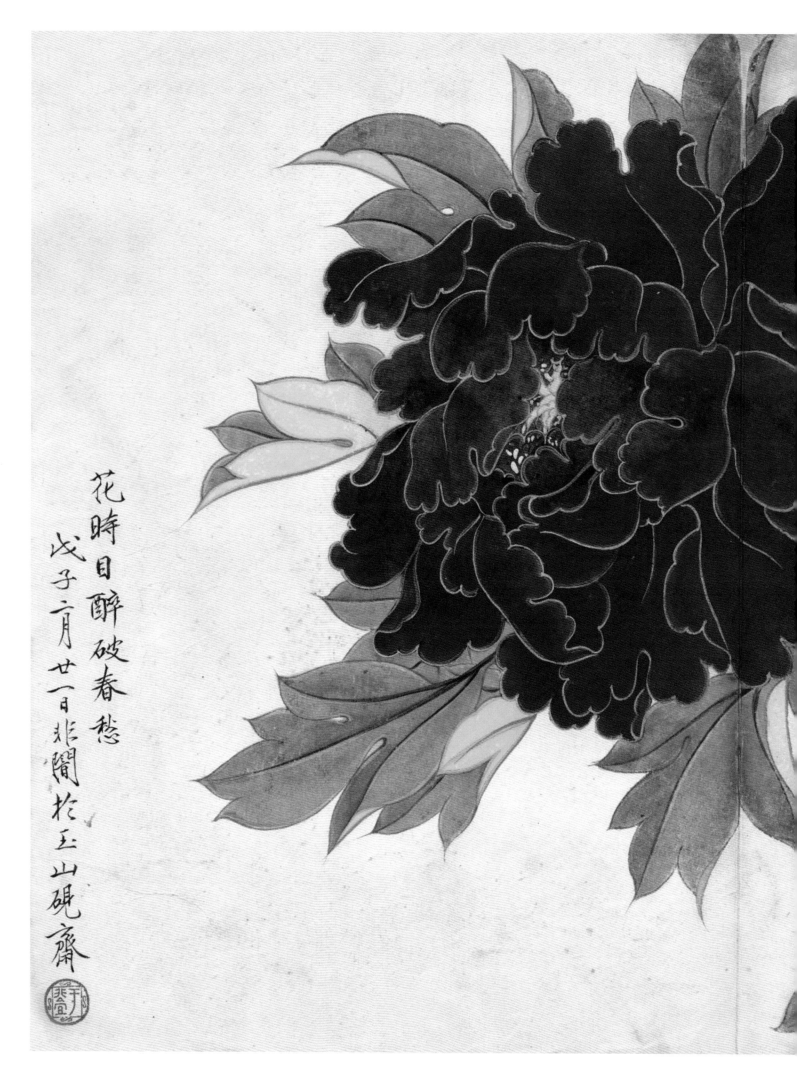

花時目醉破春愁
戊子二月廿一日非闇於玉山硯齋

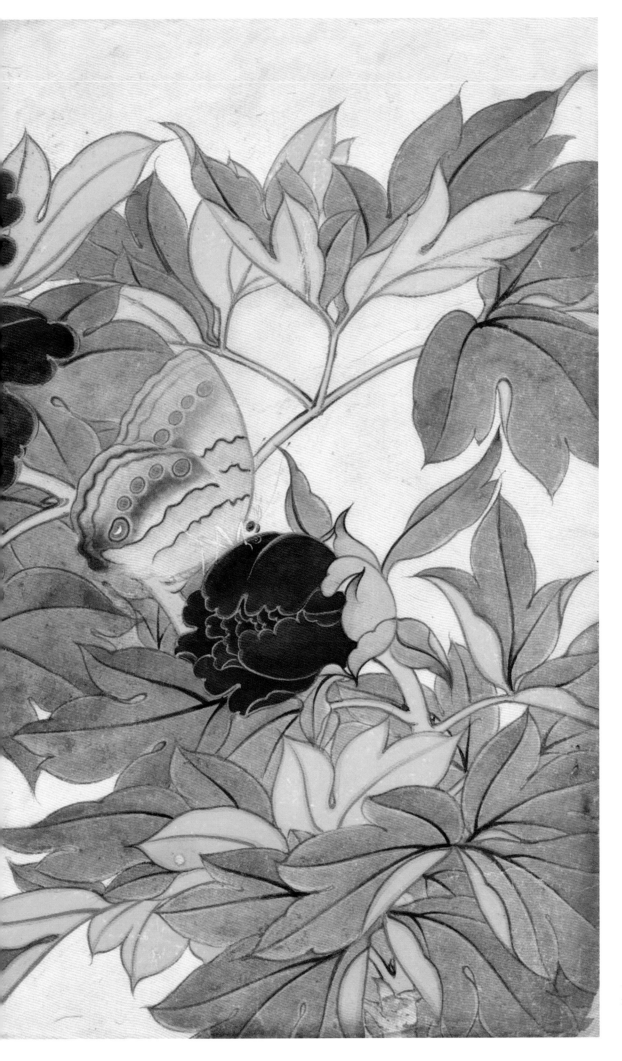

花时目醉破春愁

願這朵香花全世界開遍

偉大的十月社會主義革命四十周年大慶

于非闇敬祝

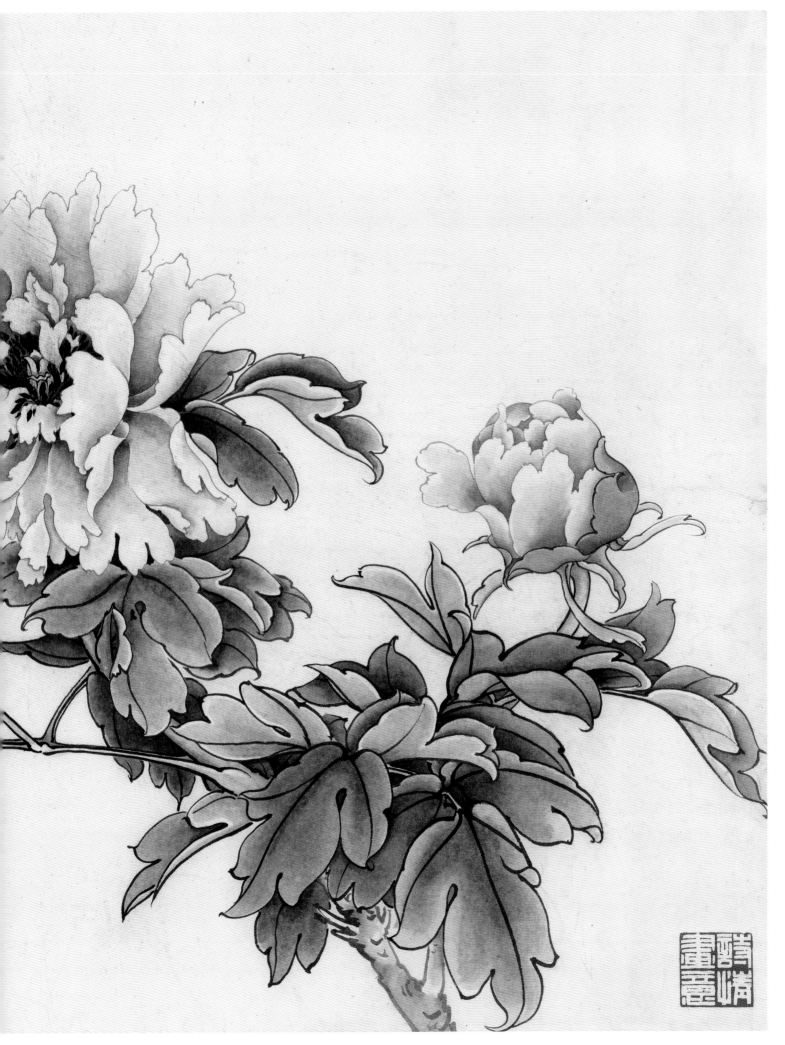

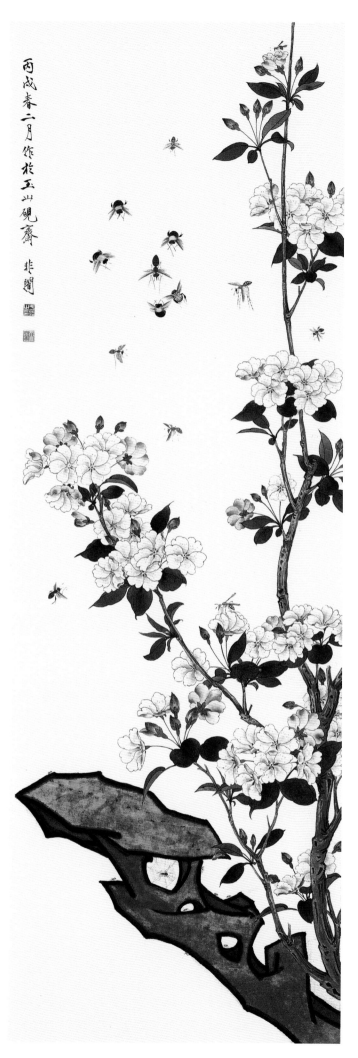

春日海棠

　　一枝海棠，灼灼其华，蜜蜂三五成群，忙于其上。画家为稳定画面，于下方画一湖石，青绿染色，画法又是老莲一路法式。

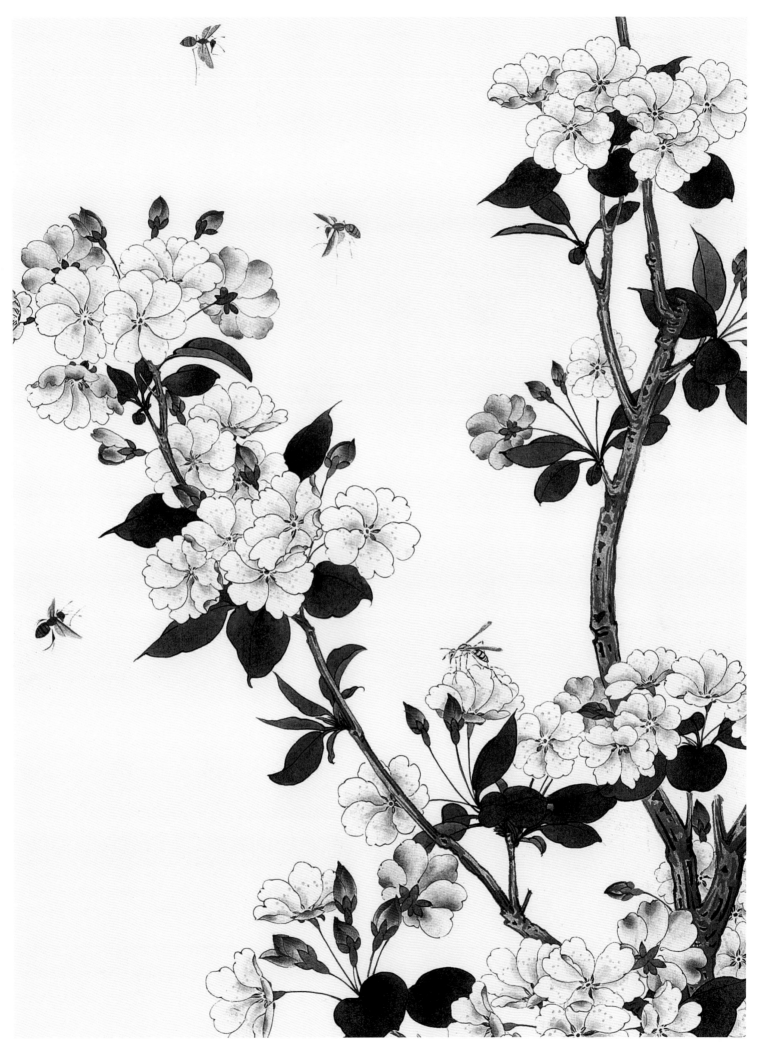

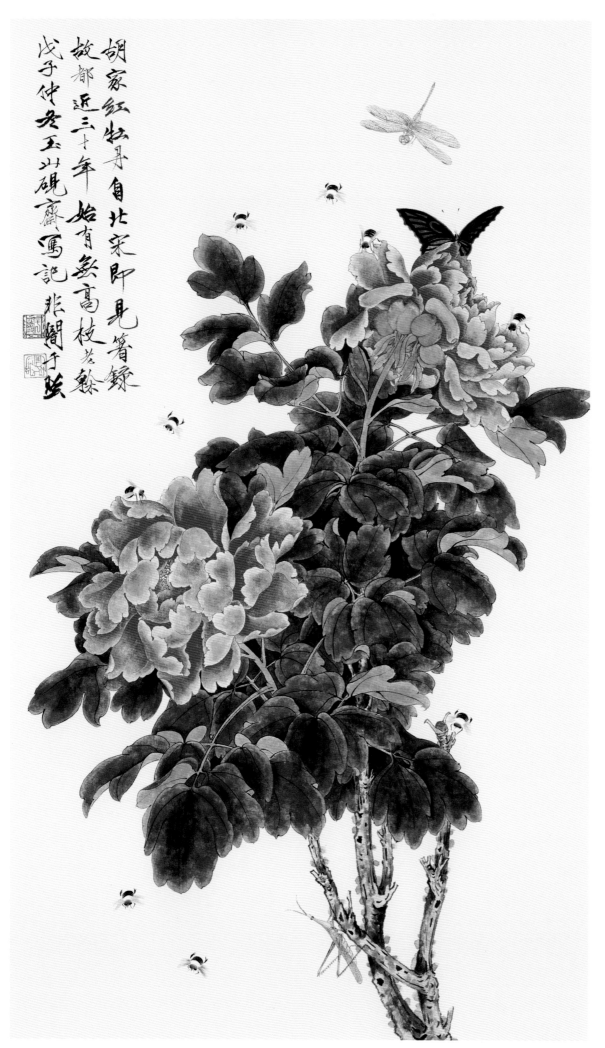

胡家红牡丹自北宋即见箸录
故都近三十年始有系高枝茶蘩
戊子仲冬玉山砚斋写记非闇于煮

牡丹草虫

同是牡丹，不同品
种不同花型花色，画法
也有不同，这一幅与前
面几幅画色不同。花瓣
质感也有差异，画家都
能抓住了各自的特点加
以表现。除此之外，画
家在一幅画中还画了蜻
蜓、蜜蜂、蝴蝶、蚱蜢
几种昆虫，每一种都画
得生意盎然。

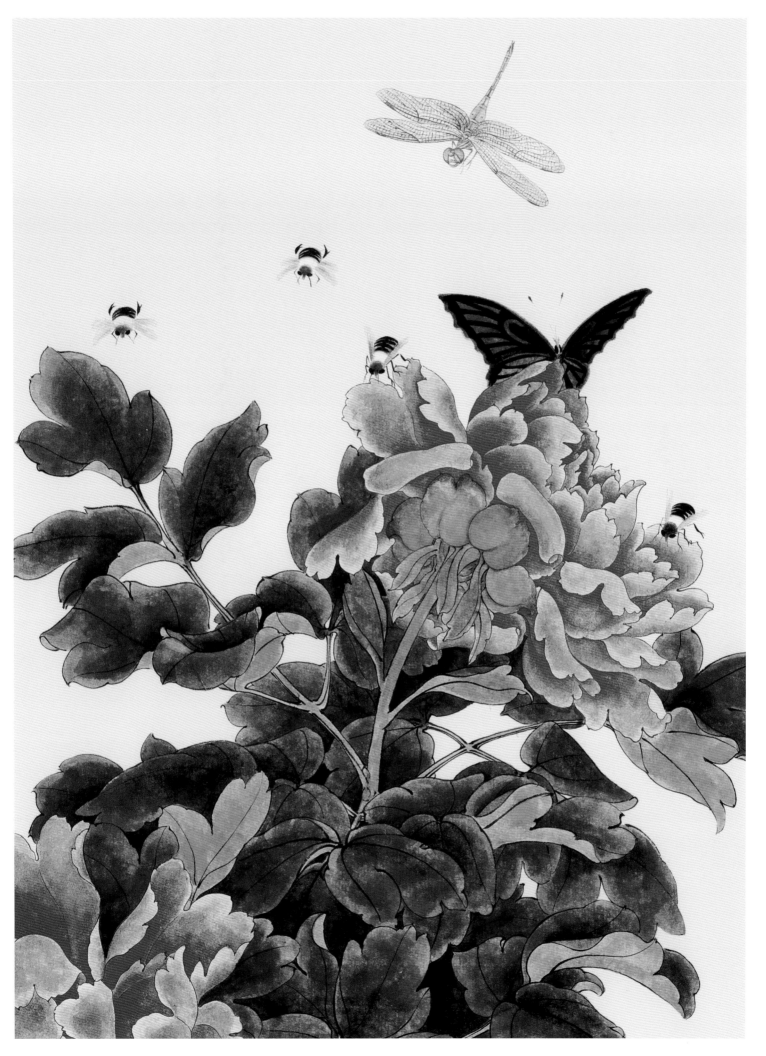

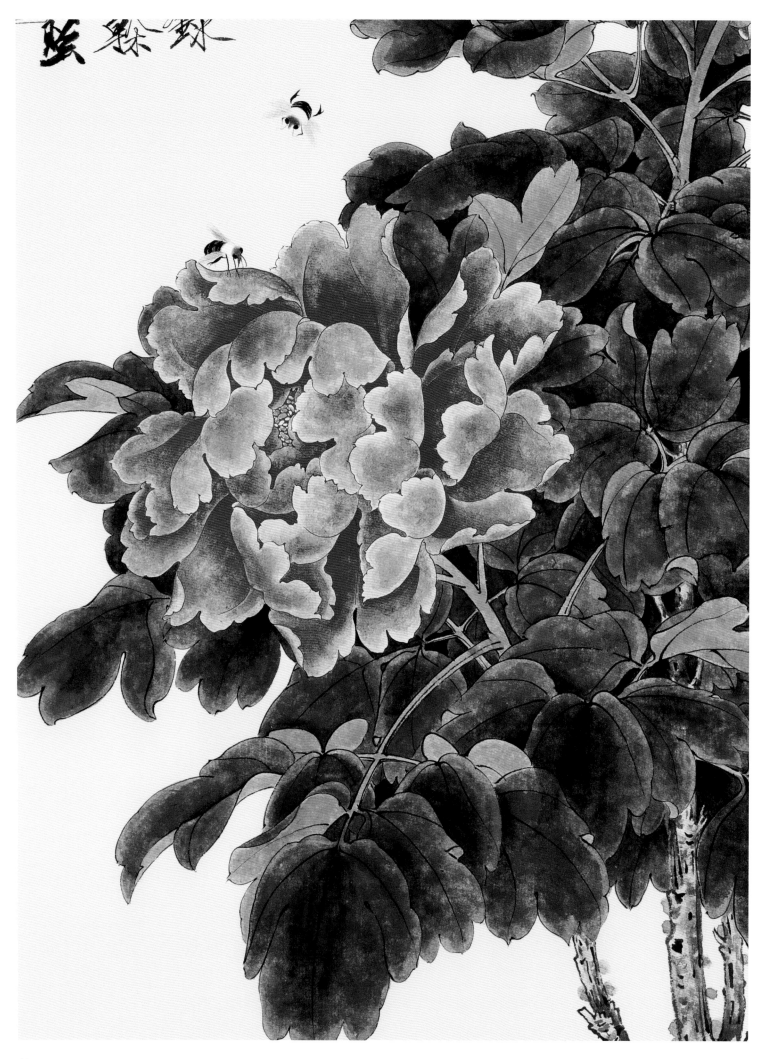

18

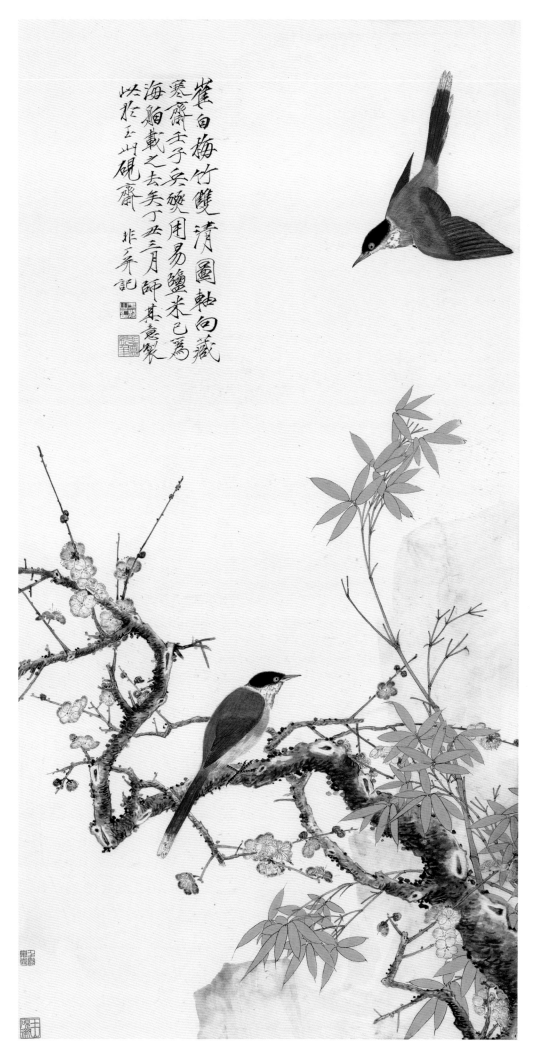

梅竹双清

此幅是仿崔白梅竹双清图，梅花的老干新枝，青绿的双勾竹叶，特别是两只鸟更是得崔白鸟雀的意趣。

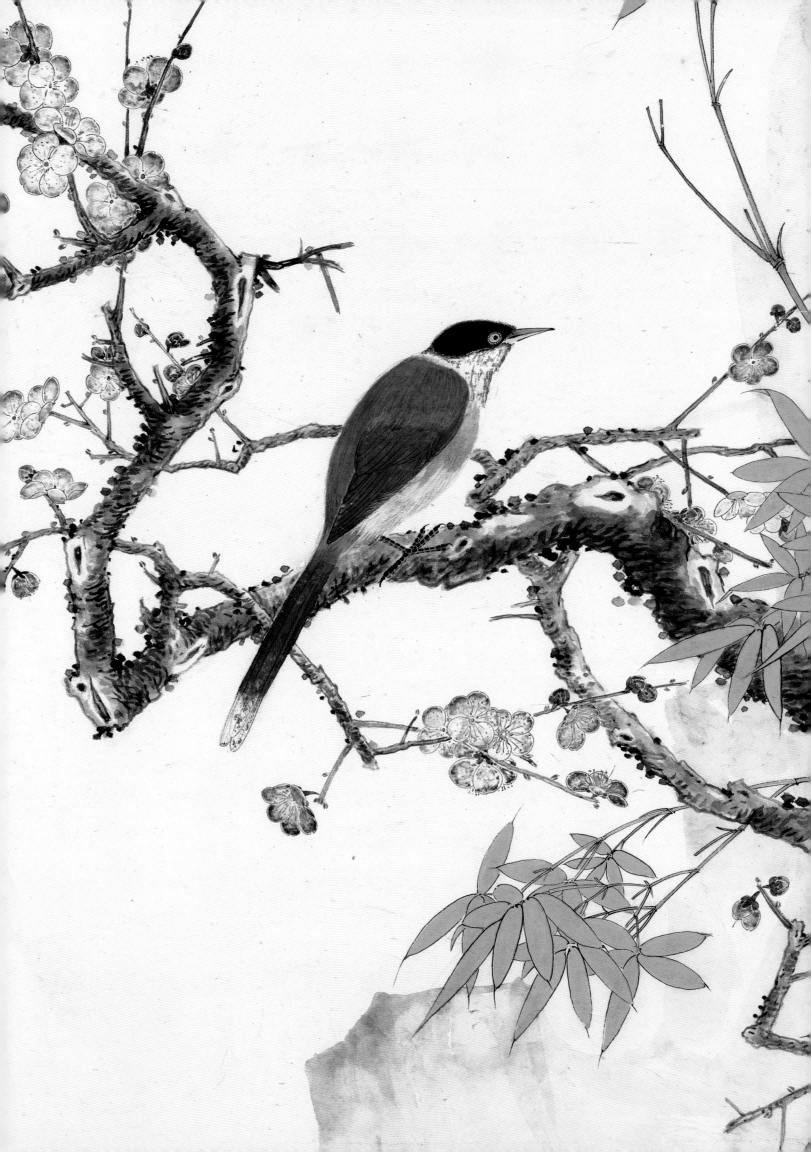

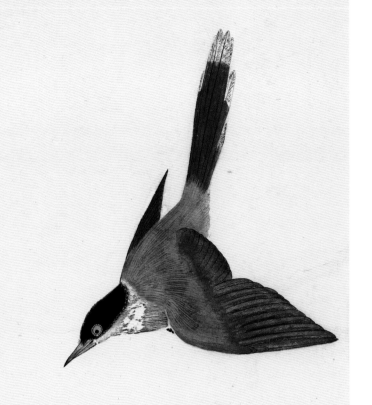

崔白梅竹雙清圖軸向藏
寒齋壬子兵燹用易鹽米已為
海舶載之去矣丁丑三月師其意寫
此於玉山硯齋 非厂弄記

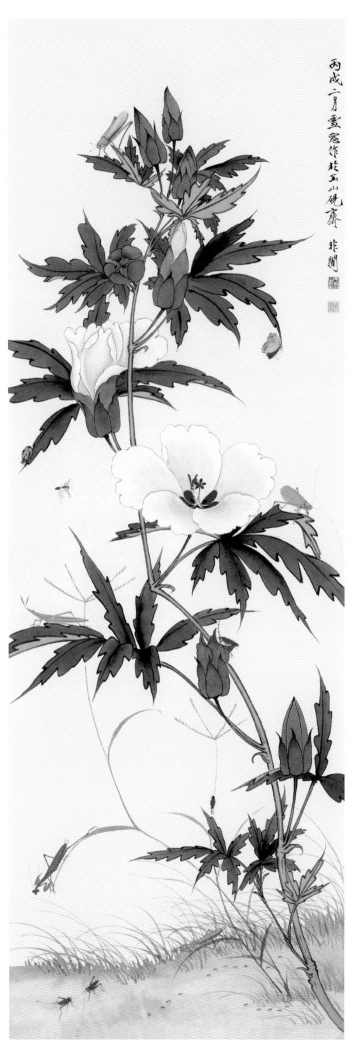

秋葵草虫

于非闇善画双勾，瘦金体的书法练就了笔力的硬挺利落，在这一幅图中，每一笔都可见出画家此种功力，就连地上随意勾画的细草，也毫不含糊。

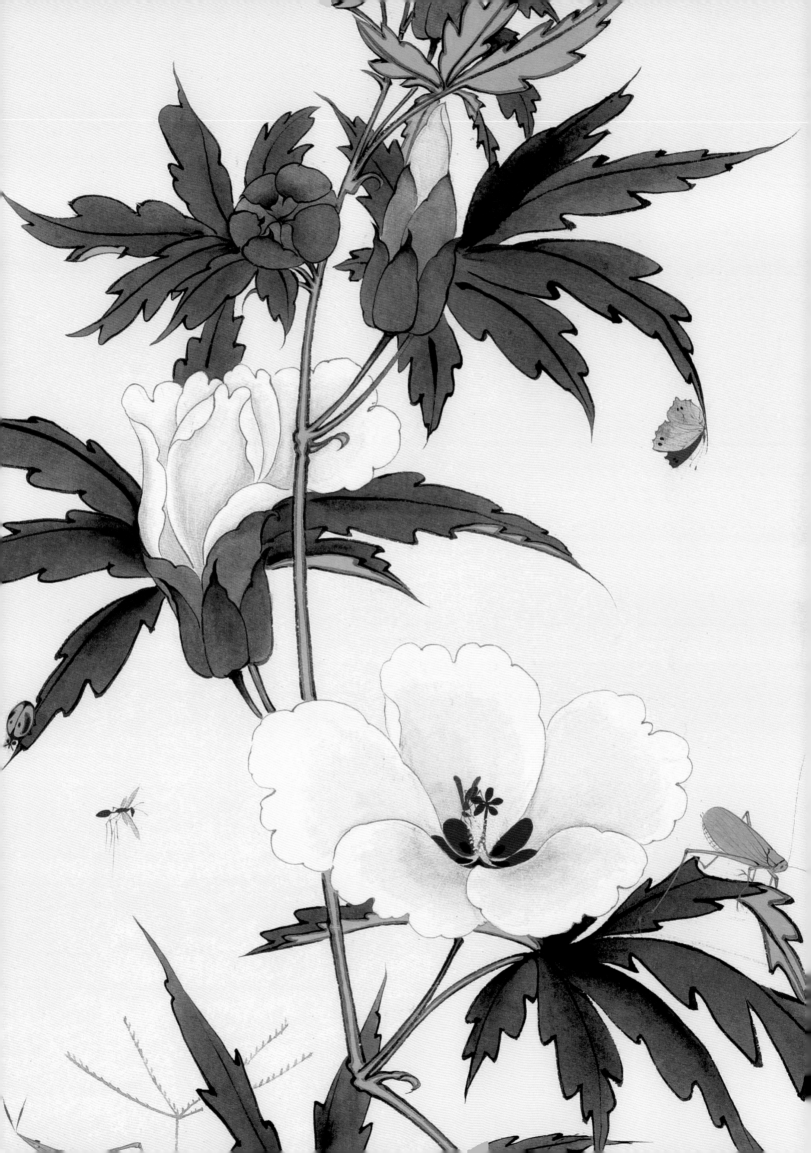

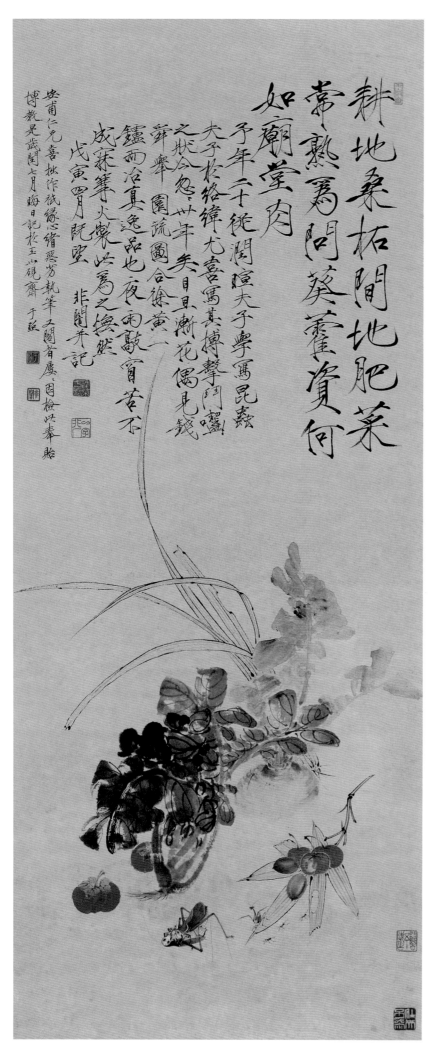

耕地桑柘間地肥菜
常熟爲閒葵藿資何
如廟堂肉

予年二十從閒暇夫子學寫昆蟲
夫子長絡緯尤喜寫其博擊鬥鳴
之狀今忽卅年矣目且漸花偶見錢
舞雩園蔬圖合徐黃一
鑪而合真逸品也夜雨歠賓客不
戍寐筆火寒此爲之憮然
戊寅買舟阮囊
非閒并記

安甫仁兄喜撫作祇錄心緒惡芳執筆又閒首慶
因檢以奉貽
博敎晃歲閒七月晦日記於玉山硯齋
于雁

园蔬图

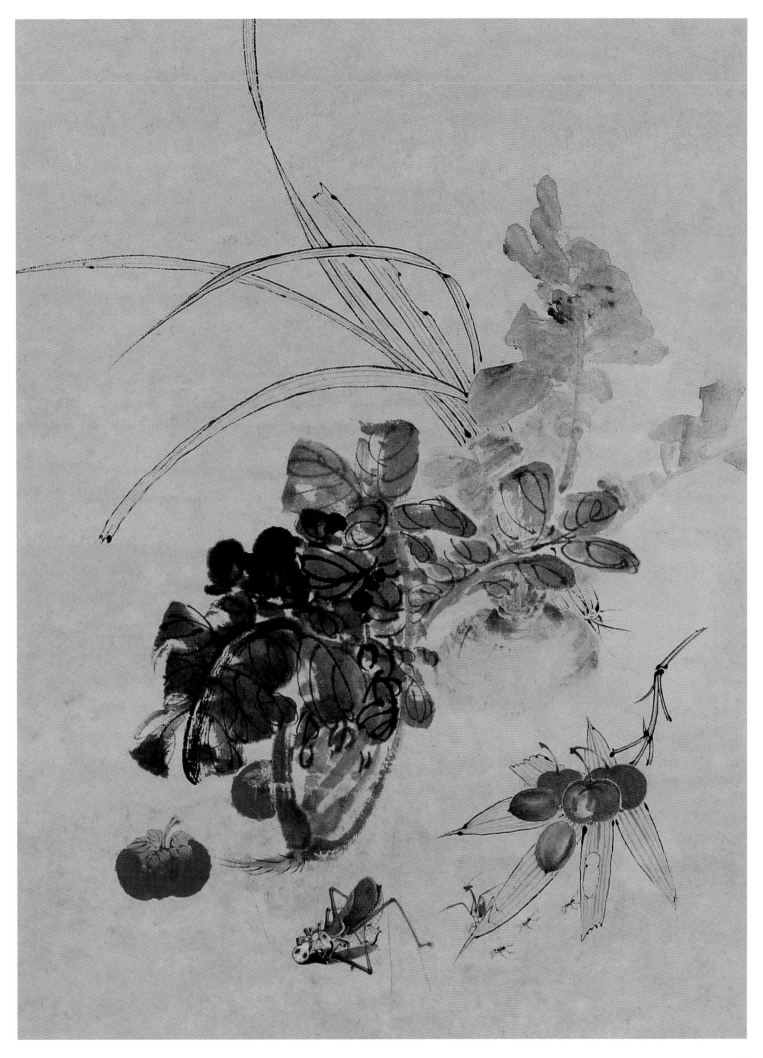

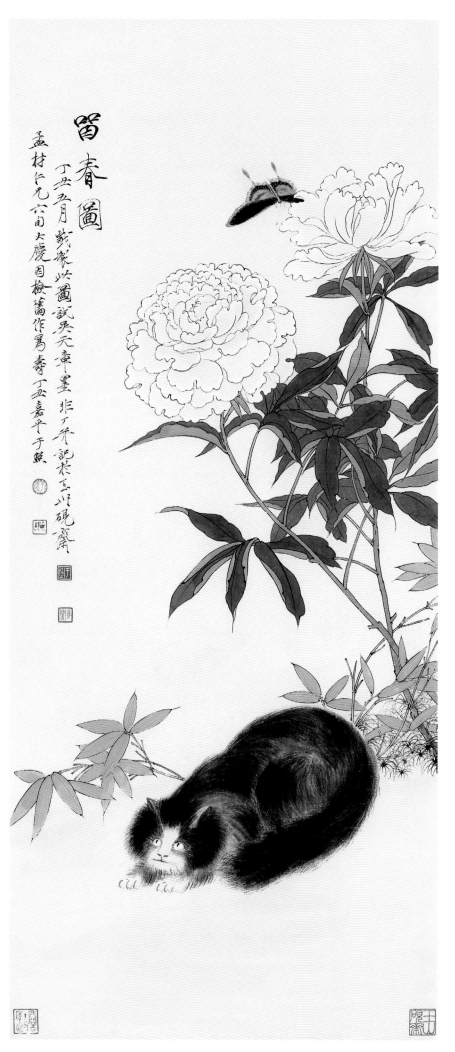

留春图

这一幅白花，画家以墨笔勾线，只稍稍用白粉染色，其下一黑猫，伏于地上，目视前方。黑白相映，别有情趣。

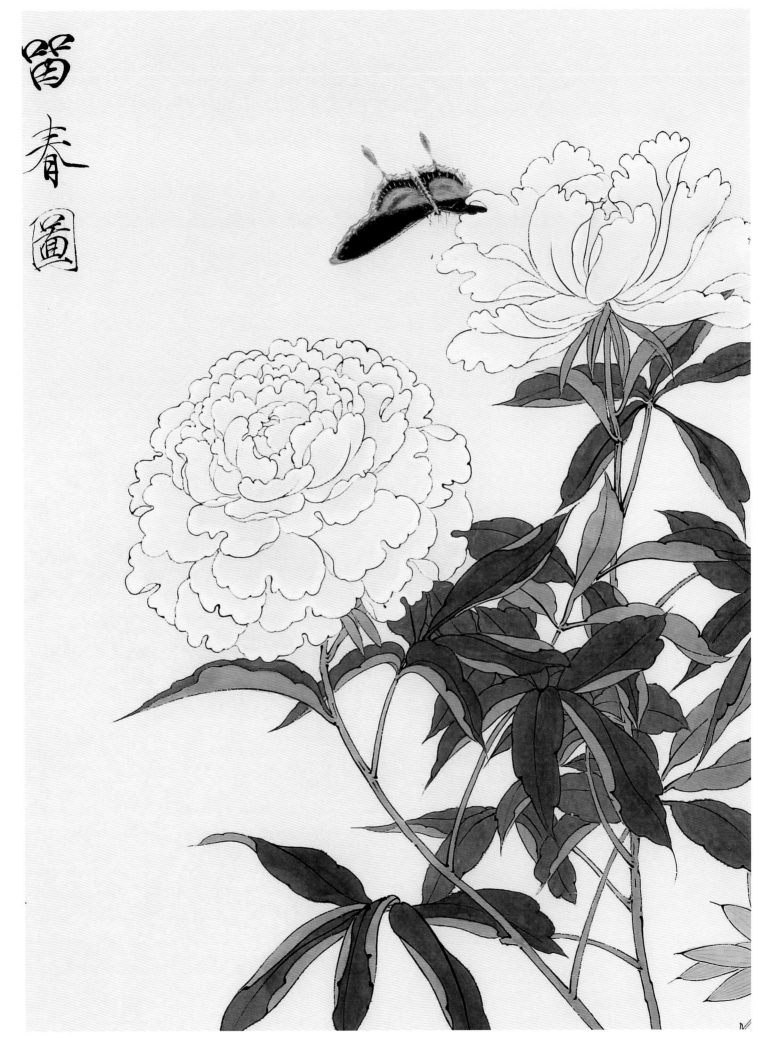

留春圖

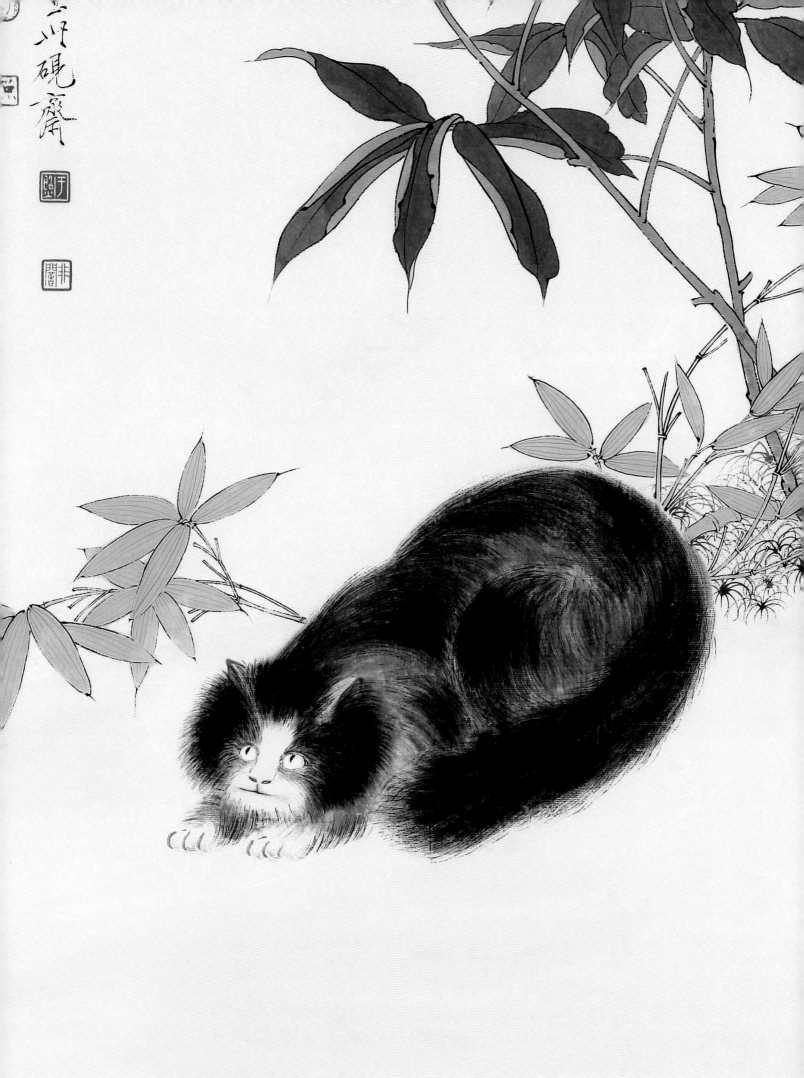

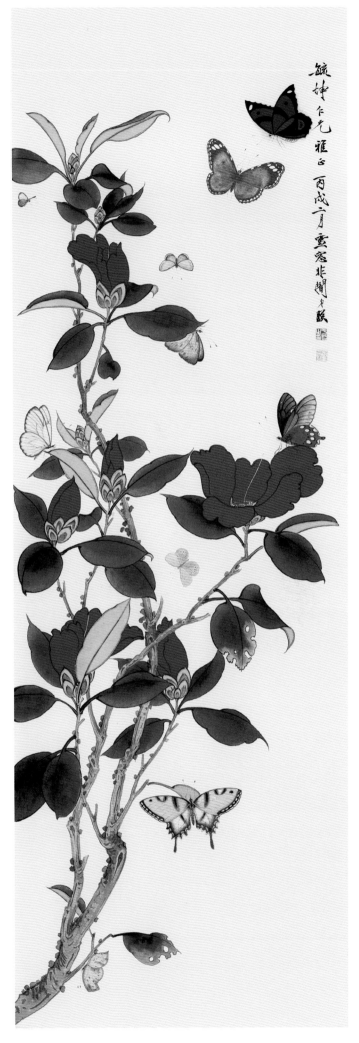

群蝶山茶

　　一枝山茶，红艳的花朵，碧绿的叶子，在一幅画中和谐妥帖，并不觉得艳俗，而是古意盎然，这得益于画家深厚的传统功夫和对画面的把握，叶子正反面色彩的变化、枝上的苔点、枯叶的设置等都使得画面更多了一些趣味，而避免了工笔画的俗与硬。

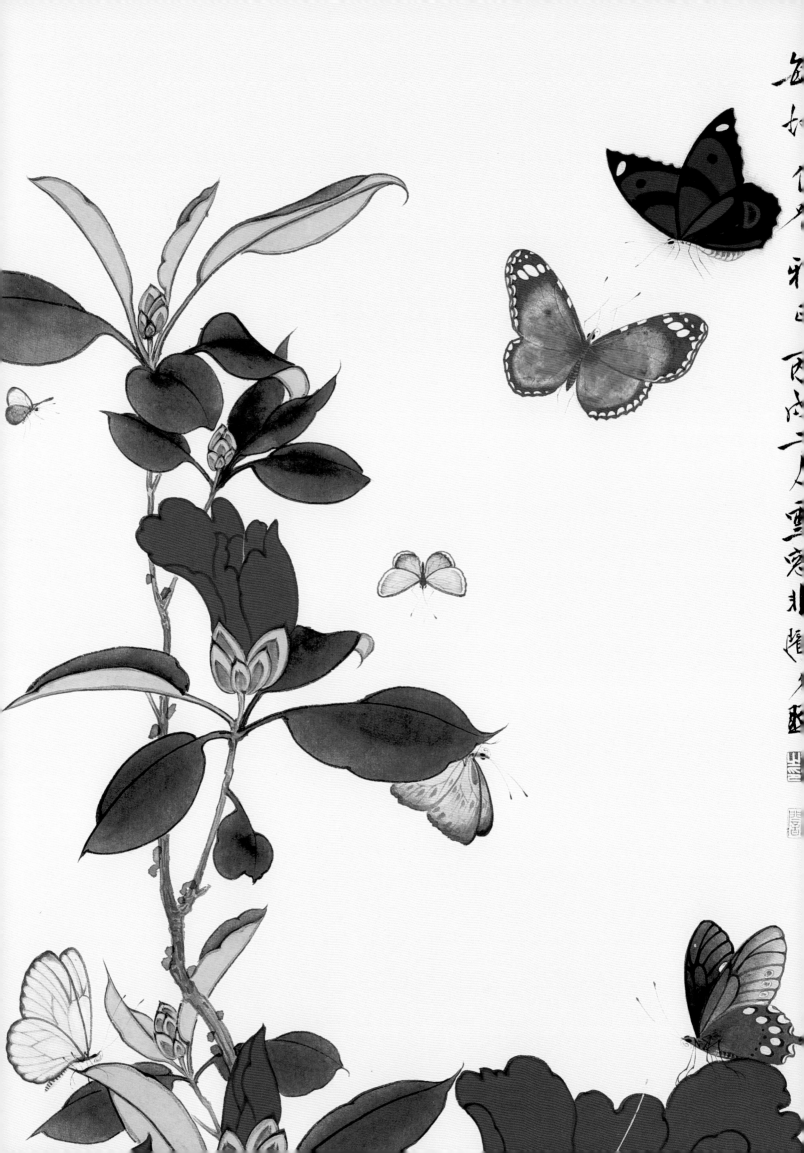

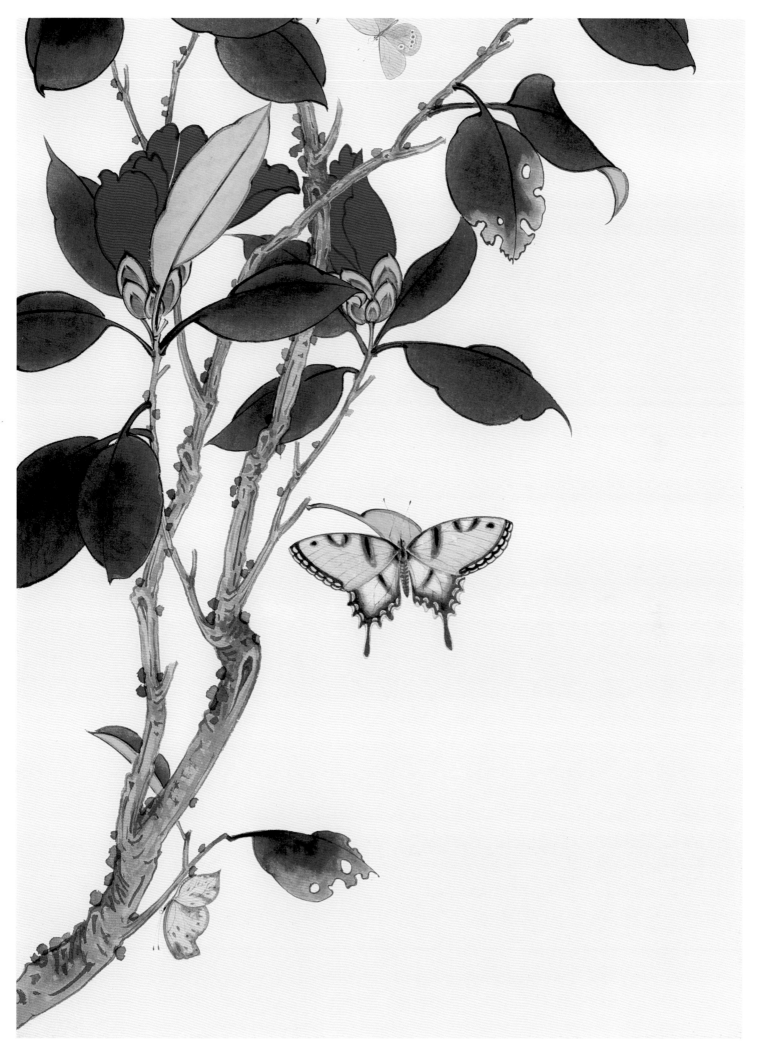

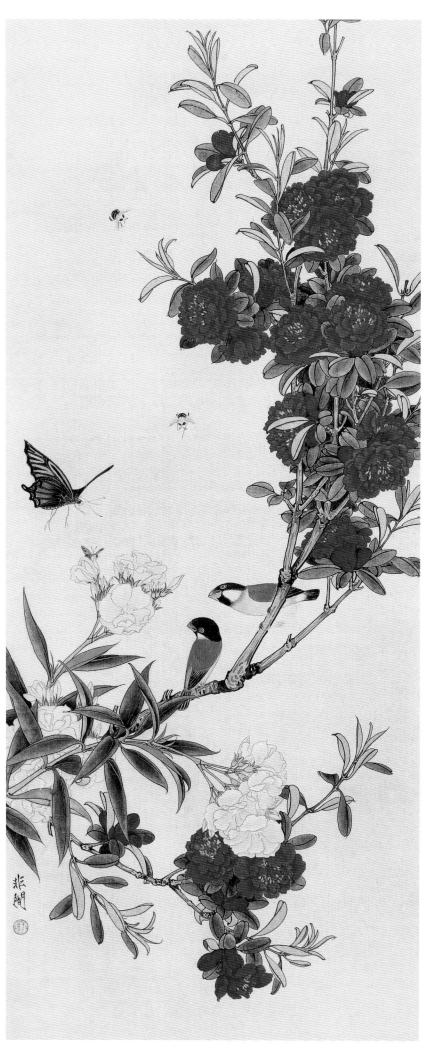

榴花画眉

　　此是四条屏之一。火红的榴花颜色饱满热烈，枝
上的画眉姿态相互呼应。画家双勾染色，浓淡相宜。

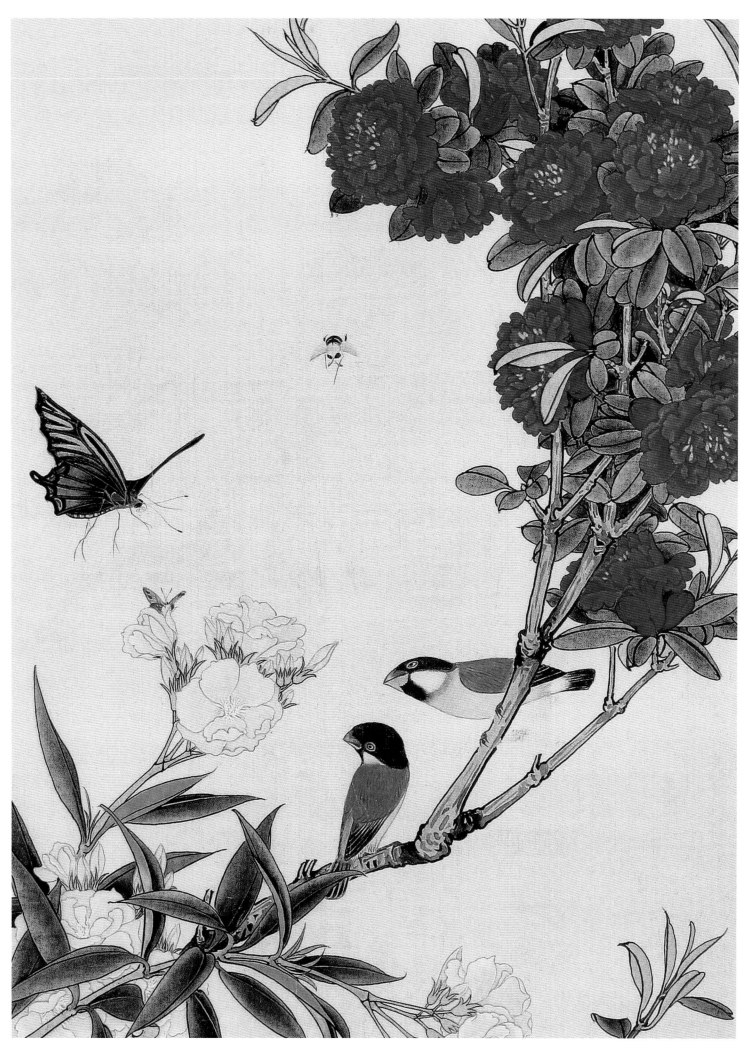

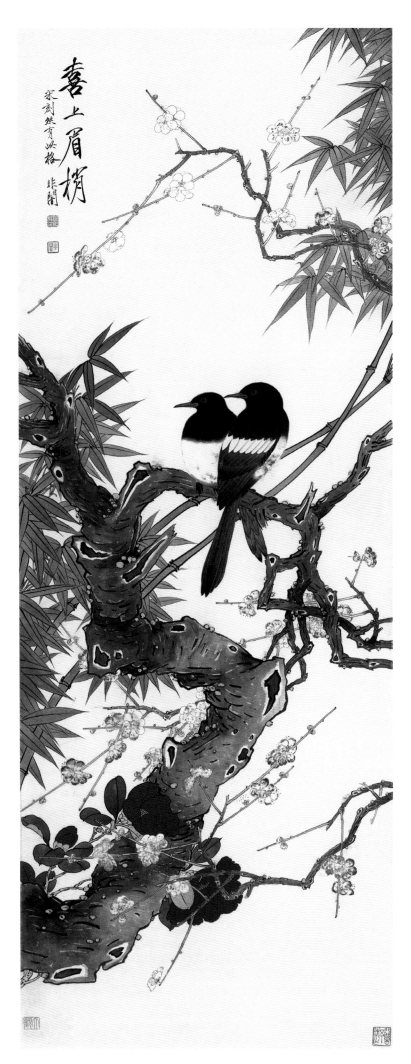

喜上眉梢

画家树干喜用老莲法，翠竹用双勾染色，两只喜鹊以水墨写之，为了提亮画面，画家于下方又添一枝红山茶。

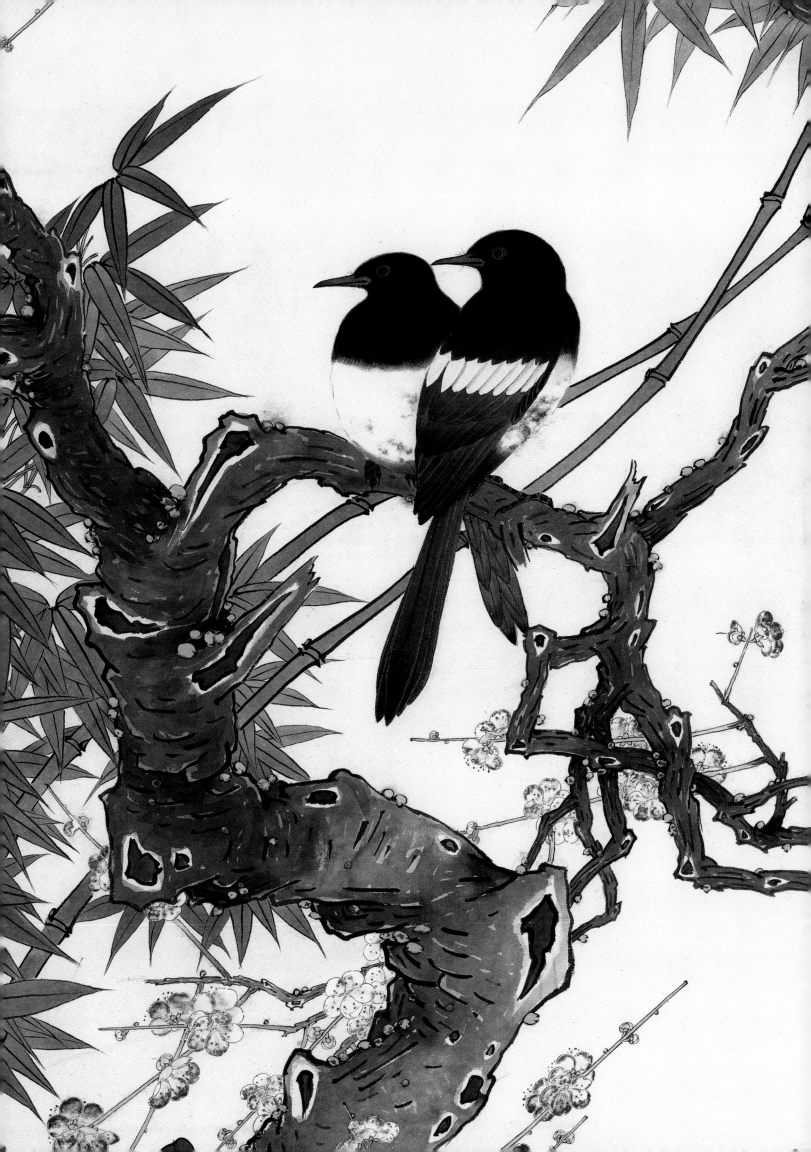

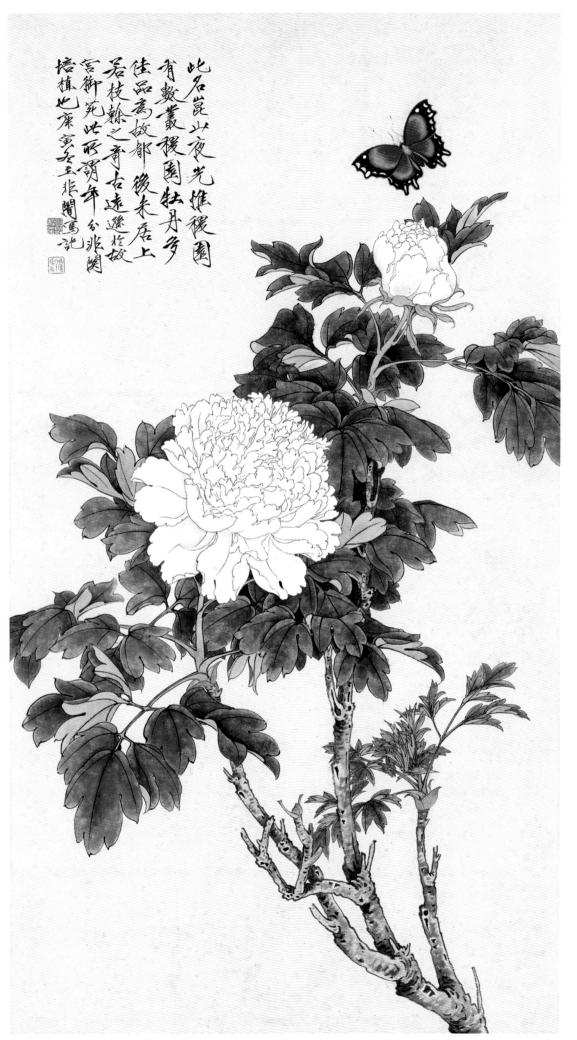

此名崑山夜光推綬園
有數叢綬園牡丹多
佳品爲故都後來居上
若枝榦之奇古遠遜於攙
宮御苑此卲謂年分非關
培植也康寅冬玉悲闇寫記

昆山夜光

　牡丹之又一品种昆山夜
光，白色的花朵，花中有微
微绿意，其一盛开，另一朵
则含苞待放。画家画一蛱蝶
于高处花上，顿时画面似有
了浓郁花香。

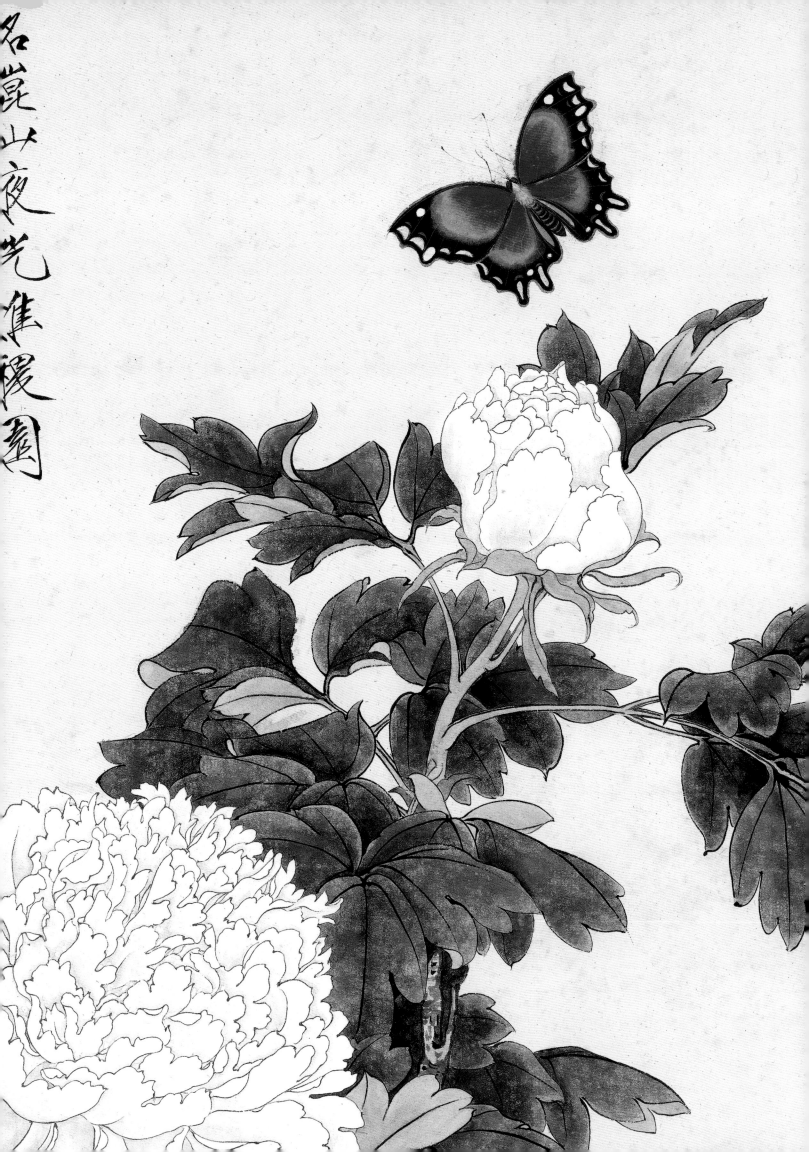

名崑山夜光集緩園

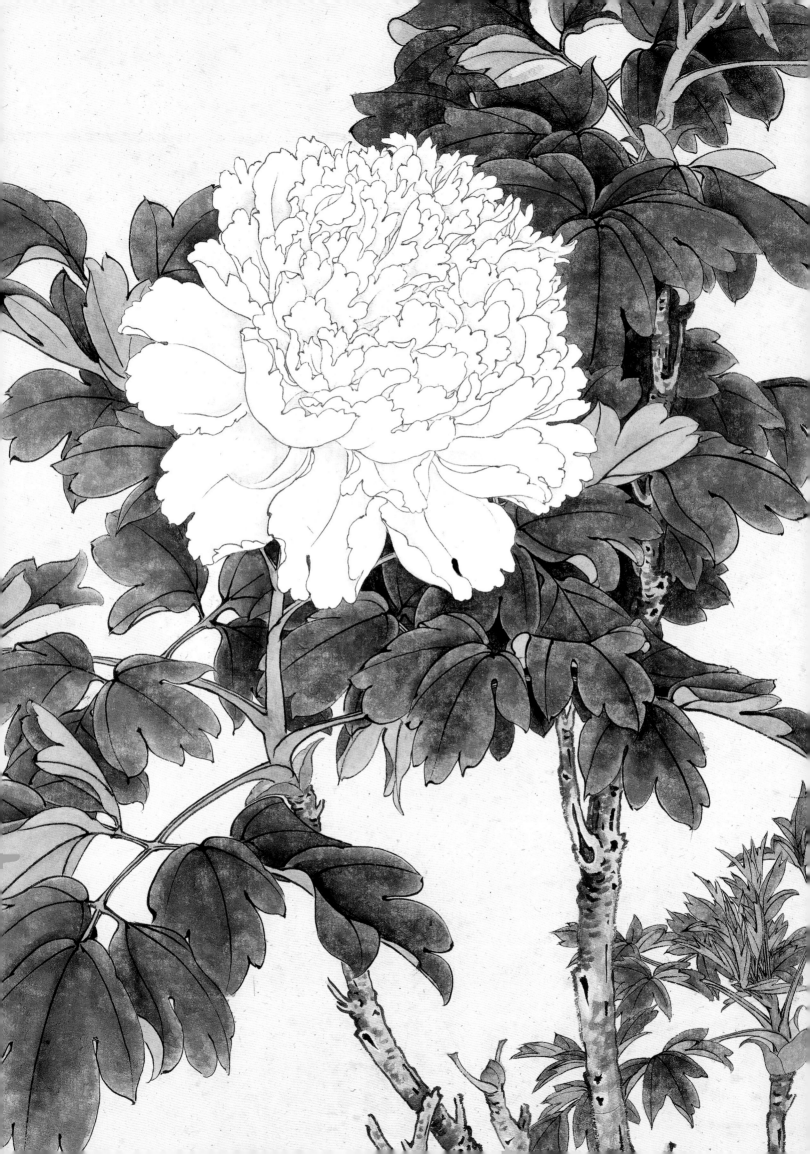

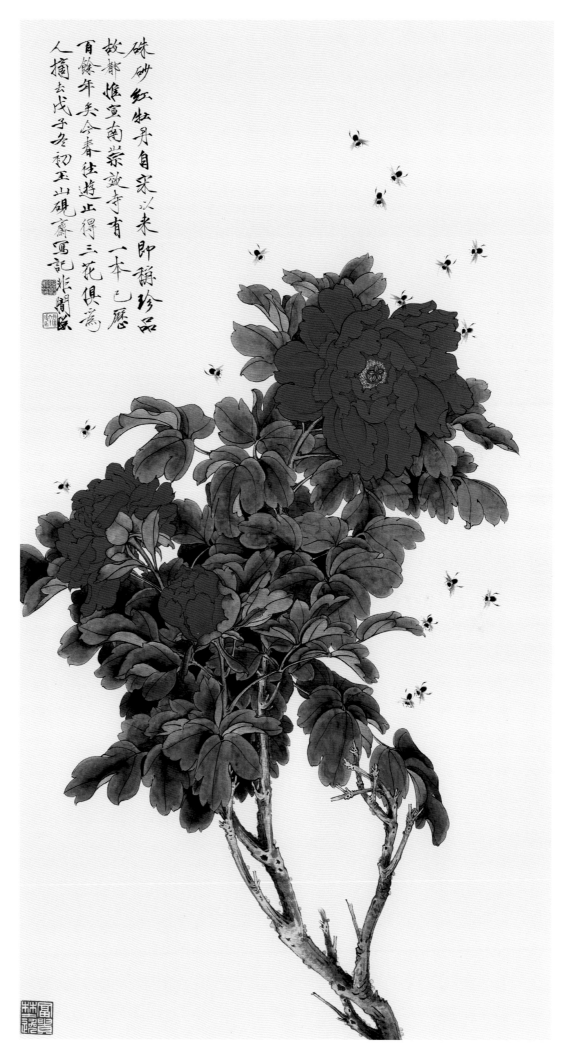

朱砂红牡丹自来以来即称珍品
故都惟宣南崇效寺有一本已历
百余年矣今春往游此得三花俱为
人摘去戊子冬初玉山砚斋写记非闇识

朱砂红

　　朱砂红是牡丹中的珍稀品
种，此幅画一枝三花，在构图上
注重花与叶的疏密，整体与局部
的搭配呼应，做到既真实又不落
俗套。除了作者用笔用色的功
夫，在整体上对画面了然于胸也
是重要的内容。

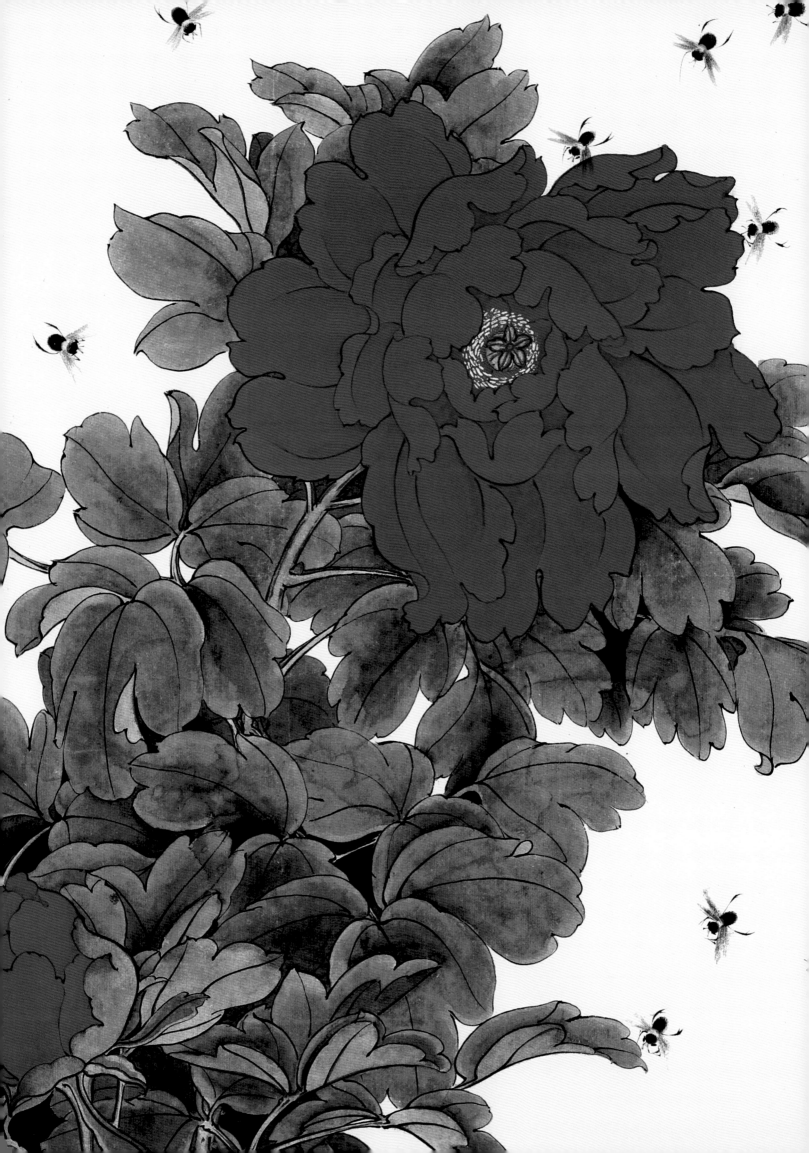

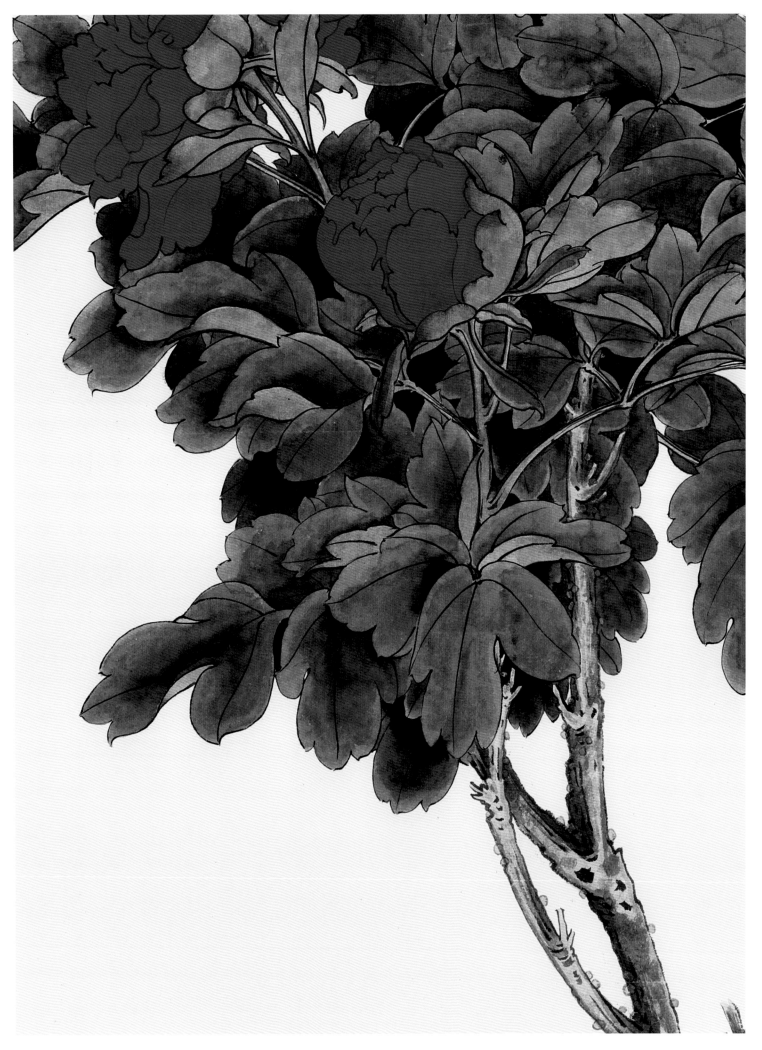

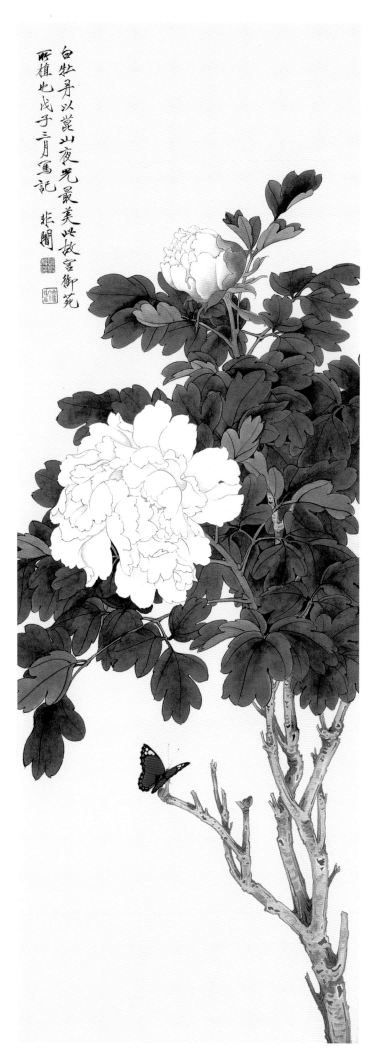

白牡丹

　　画家注重写生，此是故宫御花园中白牡丹，画家多次对景写生，以娴熟的笔墨技法出之，自然具无限生趣。

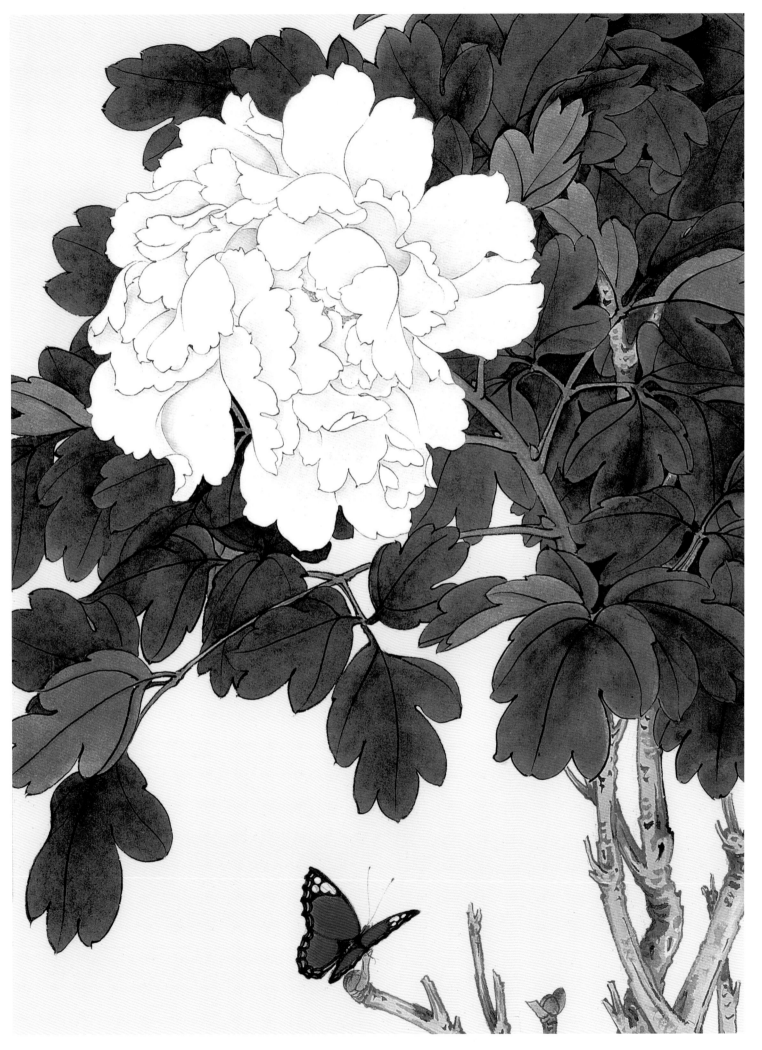

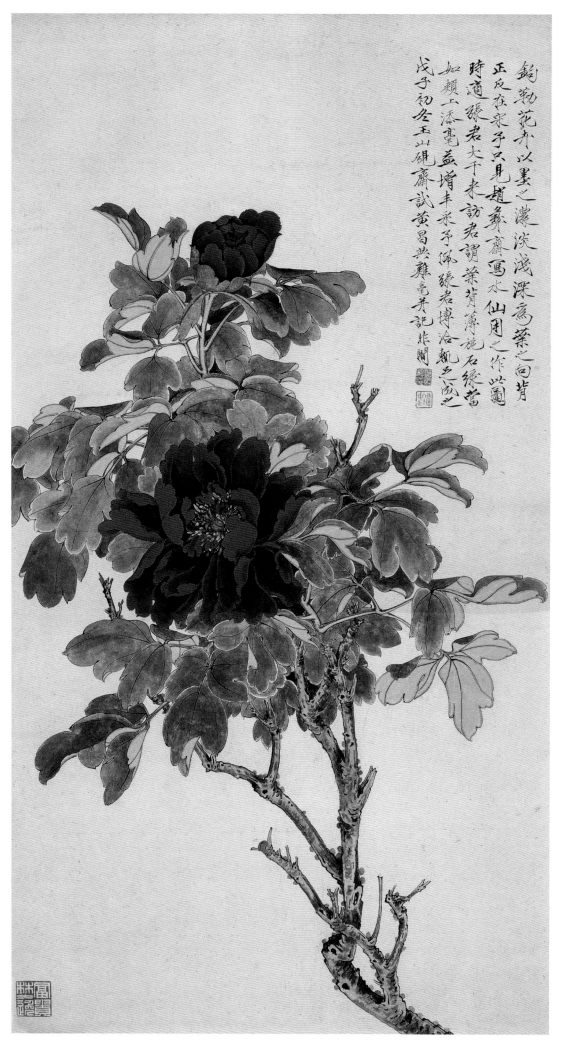

钩勒花卉以墨之浓淡浅深为叶之向背正反，在宋予只见赵彝斋写水仙用之，作此图时适张君大千来访，君谓叶背薄施石绿，当如颊上添毫，益增丰采，予佩张君博洽，辄足成之。戊子初冬玉川砚斋试黄昌典鸡毫并记 非闇

大富贵

　　此图画家的题记很有趣："勾勒花卉以墨之浓淡浅深为叶之向背正反，在宋予只见赵彝斋写水仙用之。作此图时适张君大千来访，君谓叶背薄施石绿，当如颊上添毫，益增丰采。予佩张君博洽，辄足成之。"画家之间的这种交流，属于高手之间的点拨，往往具有非凡意义。

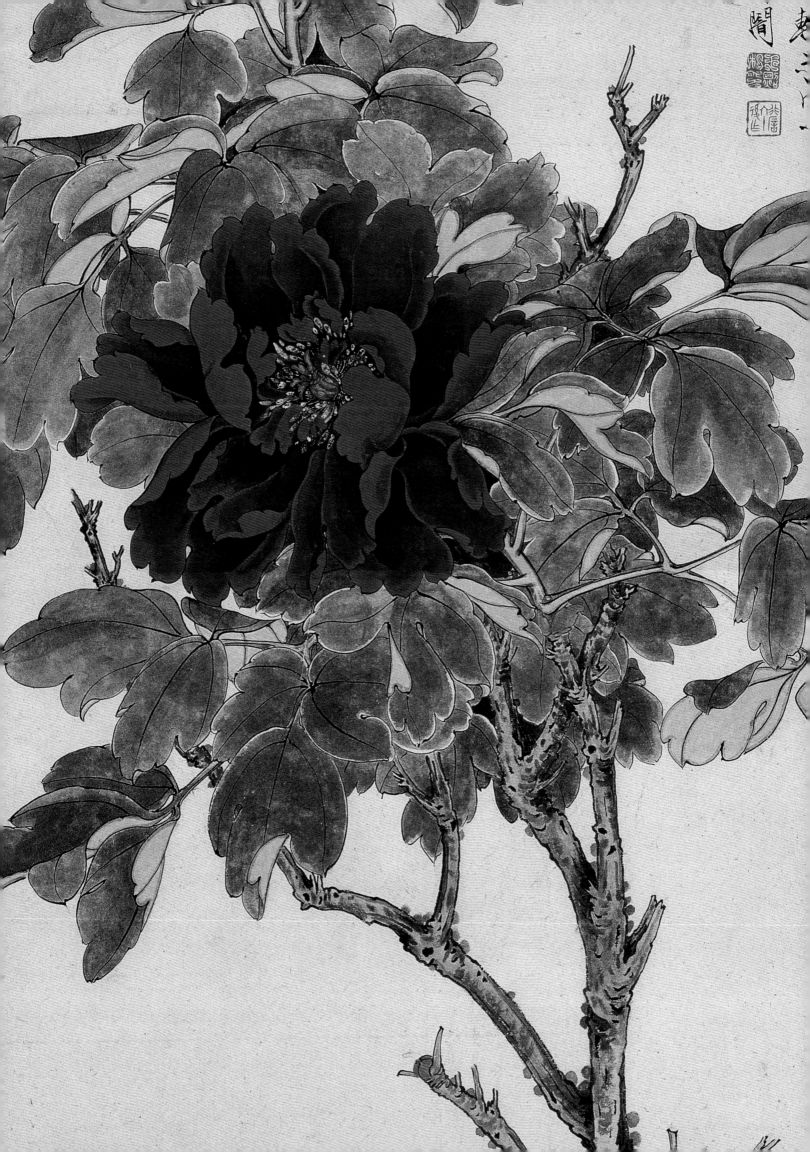

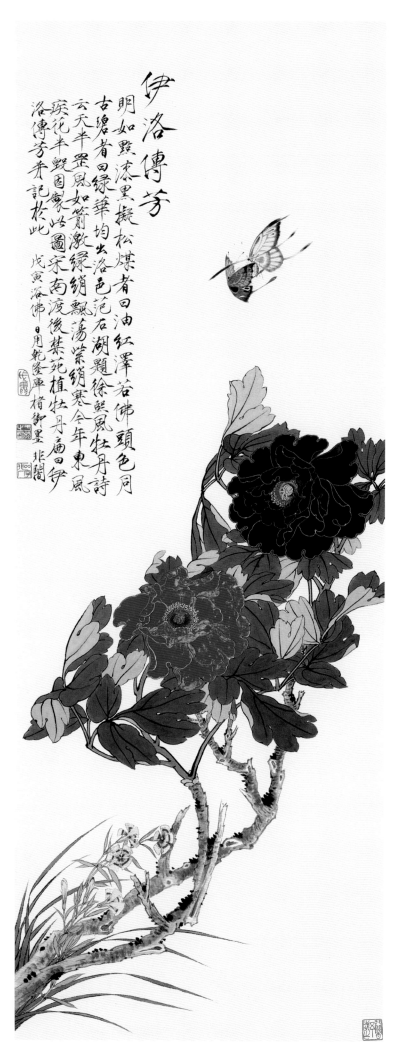

伊洛传芳

　　此图中最奇特处是两朵牡丹花的色彩。画家在题记中这样介绍："明如点漆黑拟松煤者曰油红，泽若佛头色同古碧者曰绿华，均出洛邑。范石湖题徐熙《风牡丹》诗云：天半罡风如箭激，绿绡飘荡紫绡寒。今年东风疾，花半毁，因制此图。宋南渡后禁苑植牡丹，偏曰《伊洛传芳》，并记于此。"画家在这里不只介绍了两种牡丹的色彩之奇特，更说出了伊洛传芳这一名字的由来。可见画家不只在笔墨色彩上高人一筹，更是精通相关动植物的博物学家。

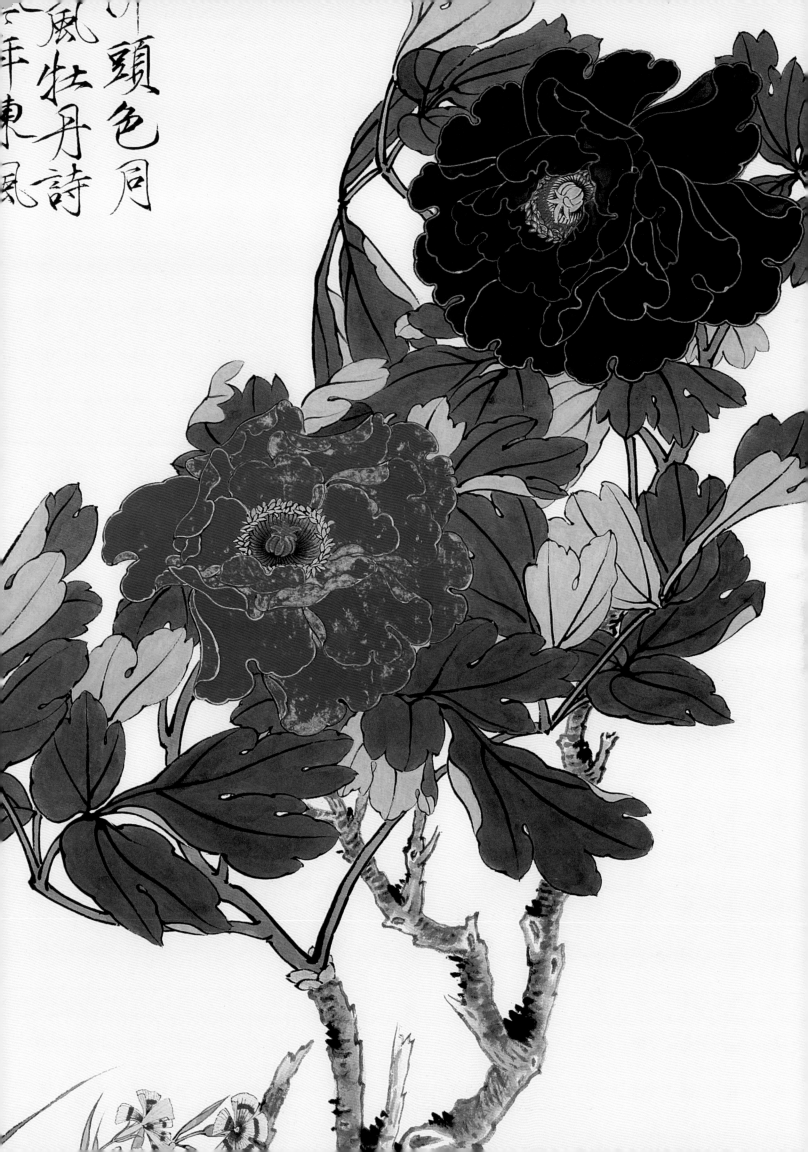

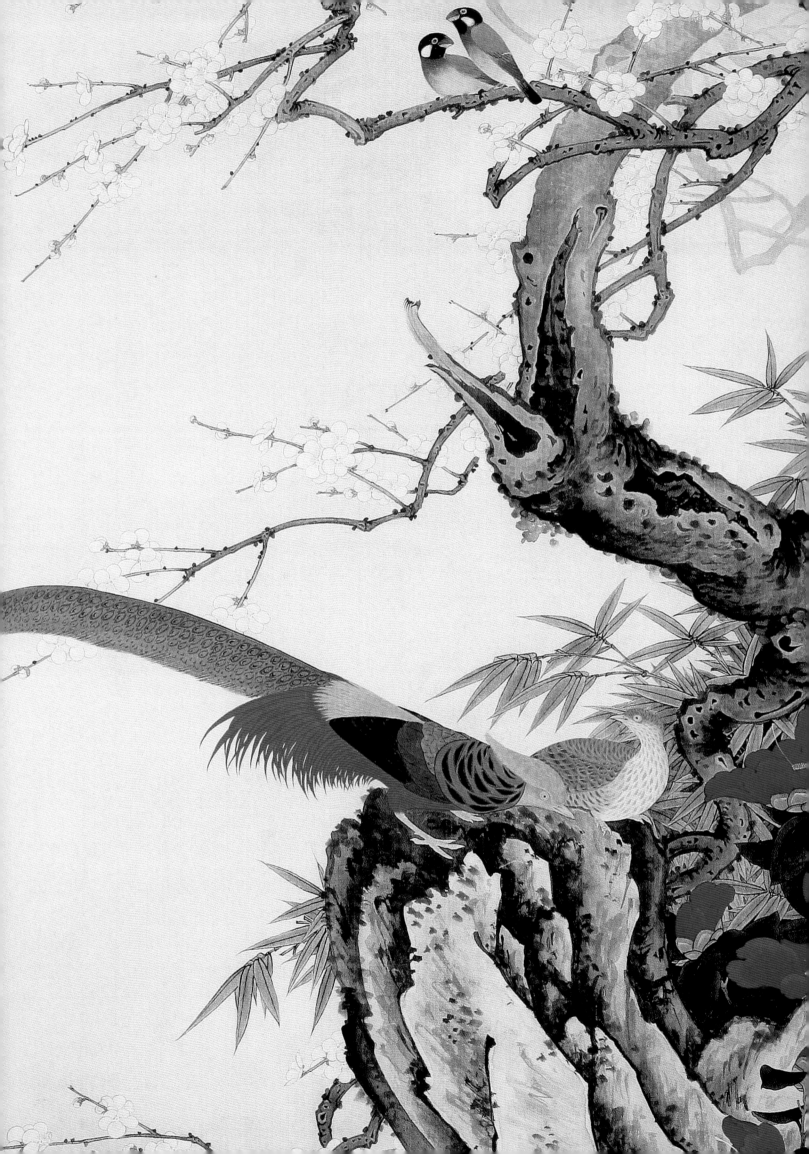

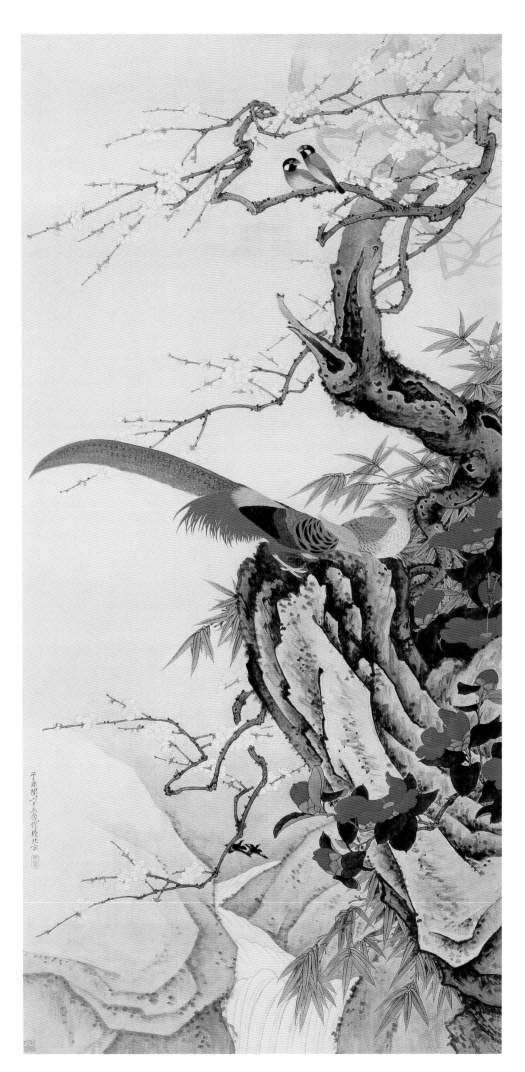

梅雀锦鸡图

　　画家曾这样介绍自己对鸟类的了解：我熟读了一些关于鸟类学的书籍，特别是鸟类的解剖。我一面观察它们的动态，主要是鸟类动作的预见，一面研究它们各自不同的性格，我从动作缓慢而且是静止的鸟去捕捉形态，逐渐地懂得它们的眸子和中指（爪的中指）有密切的关系，关系着它如何动。这样到了接近我近期写生之前，我已掌握了它们鸣时、食时和宿时的动态，对于飞翔，我只发现了它们各有各自不同的飞翔方法，包括上升、回翔与下降，还没有能够如实地去捕捉在画面上。可见画家对所绘画对象是如此的熟悉，才会画出真实生动的状态。

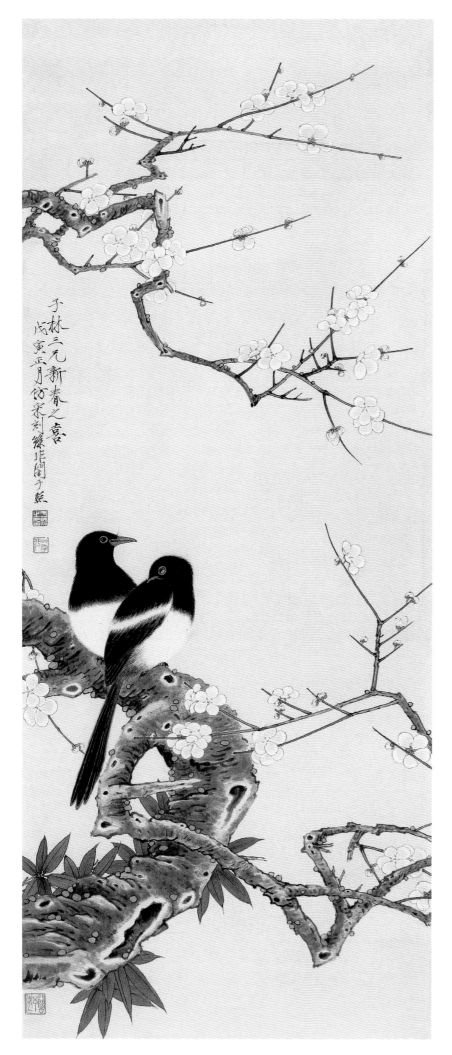

于林三元新春之喜
戊寅正月仿宋刘缘非阁于燕

梅鹊图

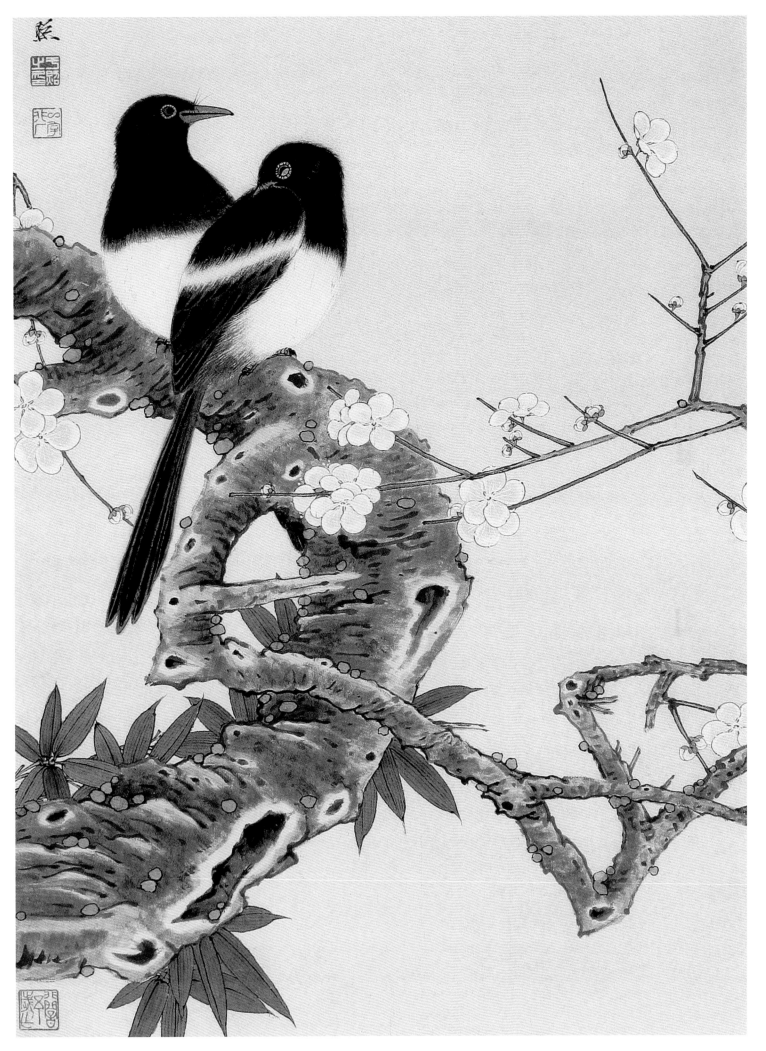

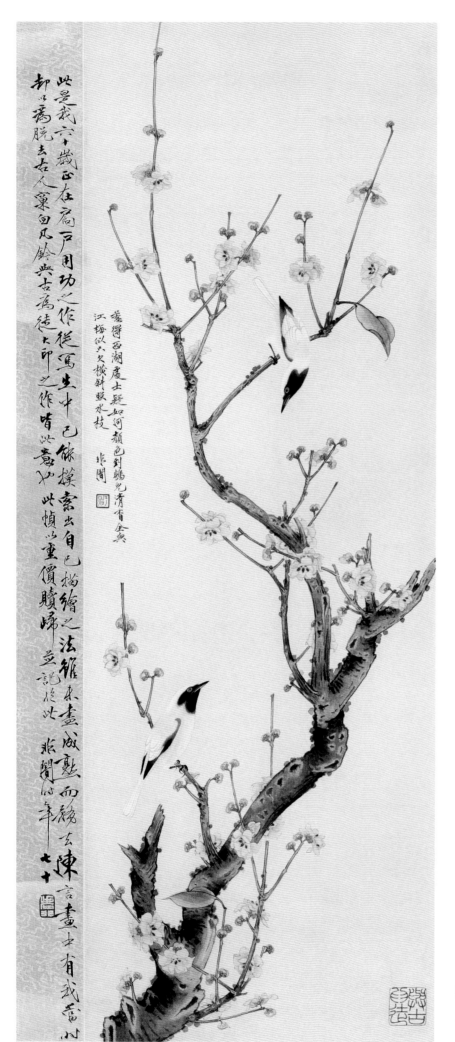

此是我六十歲正在窗戶用功之作從寫生中已繅摸索出自己描繪之法雖未畫成亂頭粗服而頗去陳言畫士有我當小

此幀以重價贖歸並記於此 悲鴻廿六年七十

却不為腕去右人棄包瓦鈴與古為徒大印之作皆此意如

慕得西湖處士疑如何顏色剝蝕見青春全與
江梅似久久横斜暎水枝 悲鴻

腊梅山禽图

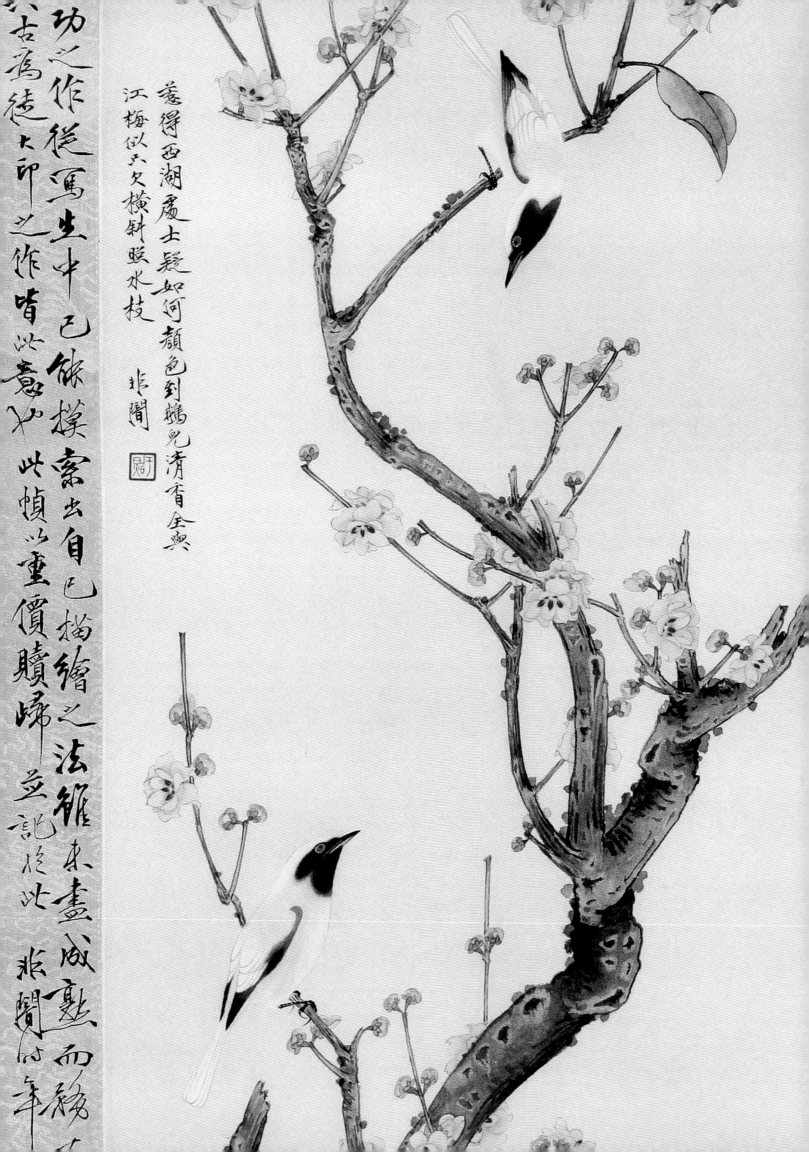

功之作從寫生中已餘摹索出自己描繪之法雖未盡盡遂而熟稔古為徒大印之作皆此意也此幀以畫價贖歸孟記於此

蔥得西湖處士疑如何顏色到鵝兒清香全異
江梅似六欠橫斜照水枝　悲閣

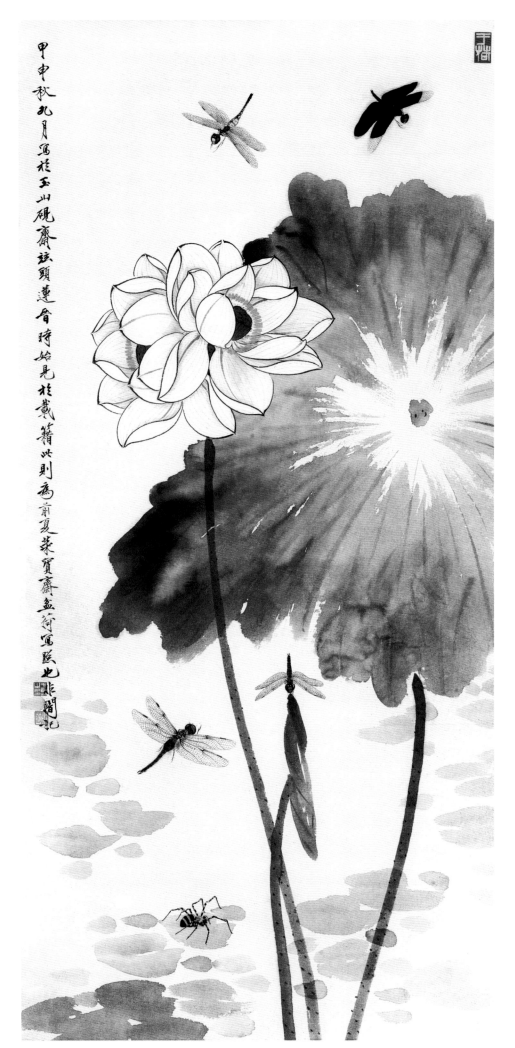

甲申秋九月寫於玉山硯齋弦頤蓮會時始見於戴籍此則為前夏榮寶齋盆荷寫照也非間記

白荷蜻蜓

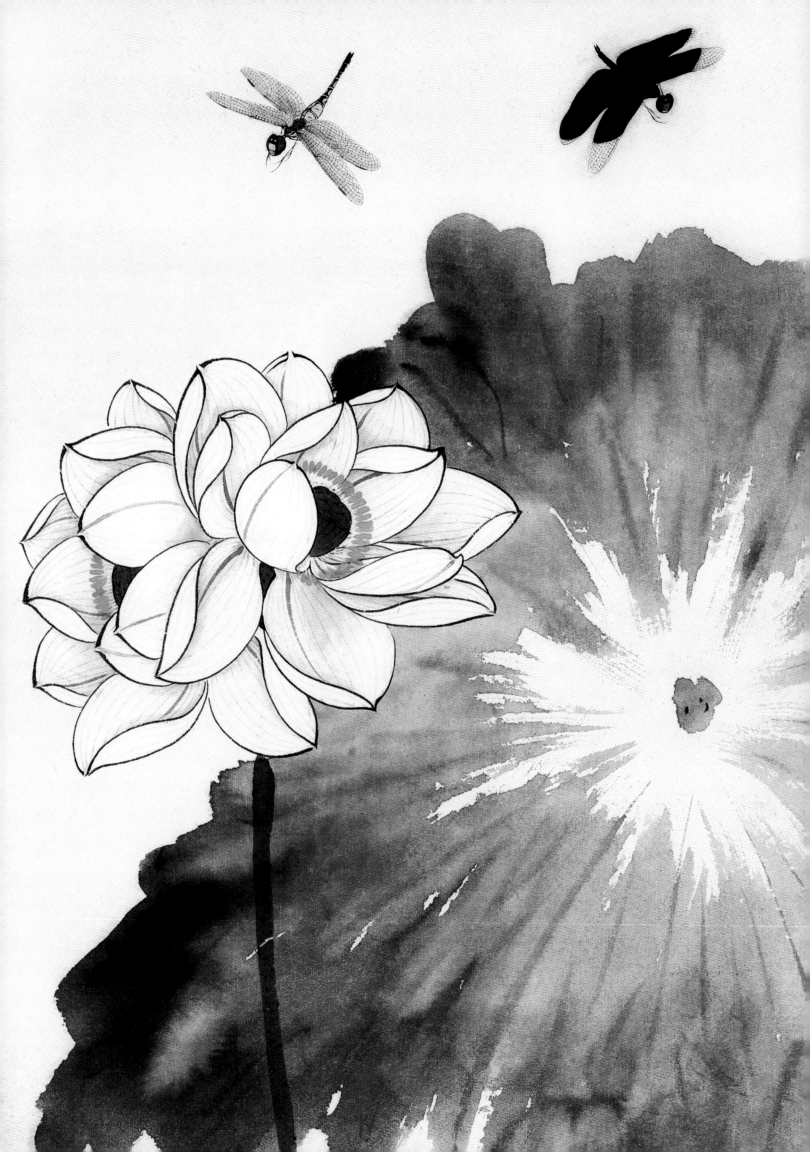

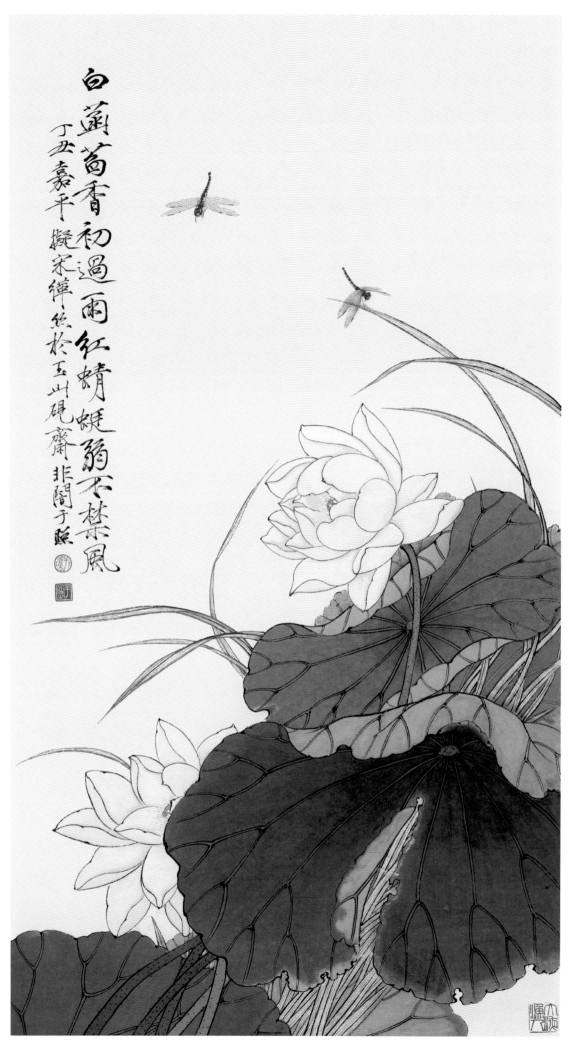

白蓮簇香初過雨
紅蜻蜓弱不禁風

丁丑嘉平擬宋人法
於玉山硯齋非閣于瞑

荷塘过雨

关于工笔画的写生，画家曾这样介绍：把素描的素材，先试验用什么样的笔道适合表现花，什么样的笔道适合表现叶、枝、老干……决定了用笔表现方法后，参酌着素描时默写的形象，用木炭在画纸（绢）上圈出，按照试验的结果，用各式各样的笔道，浓淡不同的墨色，把它双勾出来，必须做到只凭双勾，不加晕染，即能看出它活跃纸上的真实形象。如果有某些地方不妥或不合适，那最好是再来一幅。根据素描时的默写进行写生，一次两次地下去，提炼得用笔越简，感觉越真，不着色，不晕墨，它已赋于艺术的形象了，一着色，它比物象更加漂亮鲜丽。这就是古人所说的"师造化"的好处。漂亮鲜丽的花朵，完全由我来操纵，不让物象把我给拘束住，也不让一种笔道把我限制住，务要使得我所创造出来的东西，要比真实的东西，还要美丽动人。

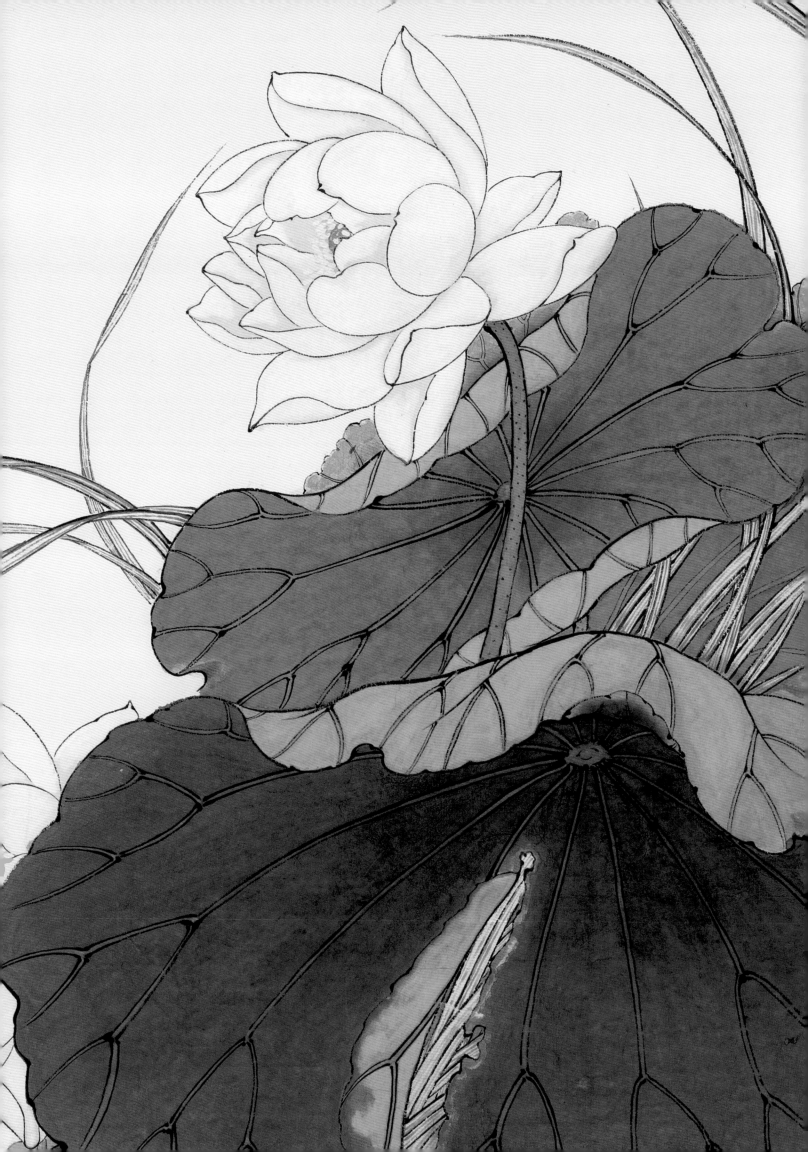

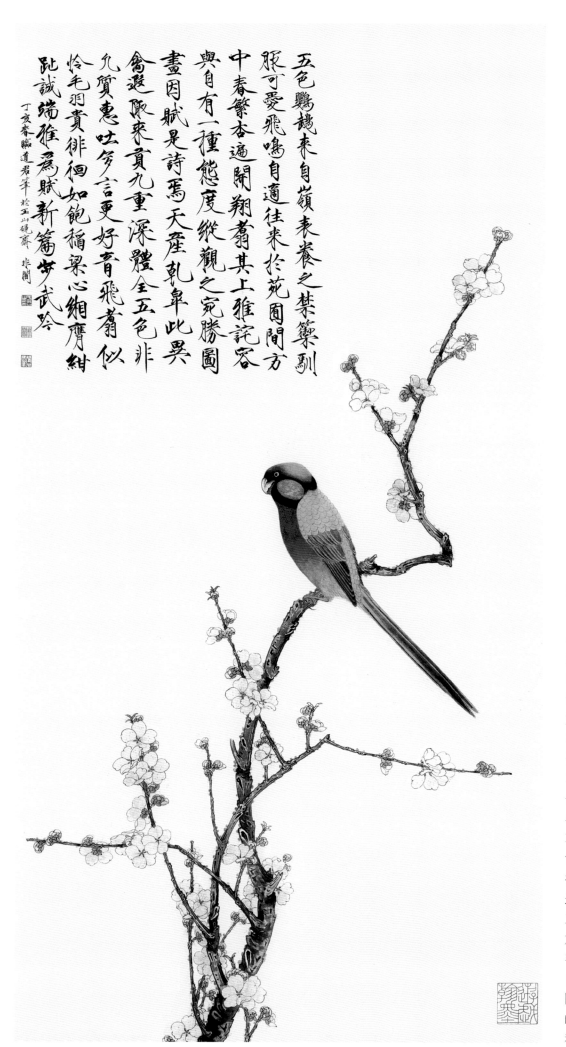

五色鸚鵡

五色鸚鵡來自嶺表養之禁籞馴
服可愛飛鳴自適往來於苑囿間方
中春繁杏遍開翔翥其上雅詫容
與自有一種態度縱觀之宛勝圖
畫因賦是詩寫天產乾皋此異
禽遐取來貢九重深體全五色非
凡質惠吐多言更好音飛翥似
怜毛羽貴徘徊如飽稻粱心鶬膺紺
趾誠端雅爲賦新篇步武吟

丁亥春臨道君筆於玉山硯齋　非闇

画家曾这样介绍他画鸟的
心得：关于禽鸟，我也比以前有
所改进。在以前，我对于比较鸟
的动作和分析鸟的各个特点还不
够深入。我就更进一步地观察，
加以更细致的比较，不仅是长尾
鸟与短尾鸟形态上的比较，就是
长尾鸟同长尾鸟，短尾鸟同短尾
鸟，对于它们各个不同的动作上
也加以仔细的比较。同时，对于
各种鸟特点的分析，与它们各种
不同的求食求偶等生活习惯，和
它们各自不同的嘴爪翅尾也初步
找出它们与生活的种种关联。在
造型上，我也改变了一律的刻画
工整，我不但把描绘鸟的毛与翎
加以区分，我还对松软光泽的
毛、硬利拨风的翎，随着它们各
自不同的功用，随着它们各自不
同的品种，加以笔法上各自不同
的描绘。我还顾及我自己的笔调
和风格。

藥馴間方詫容勝圖異
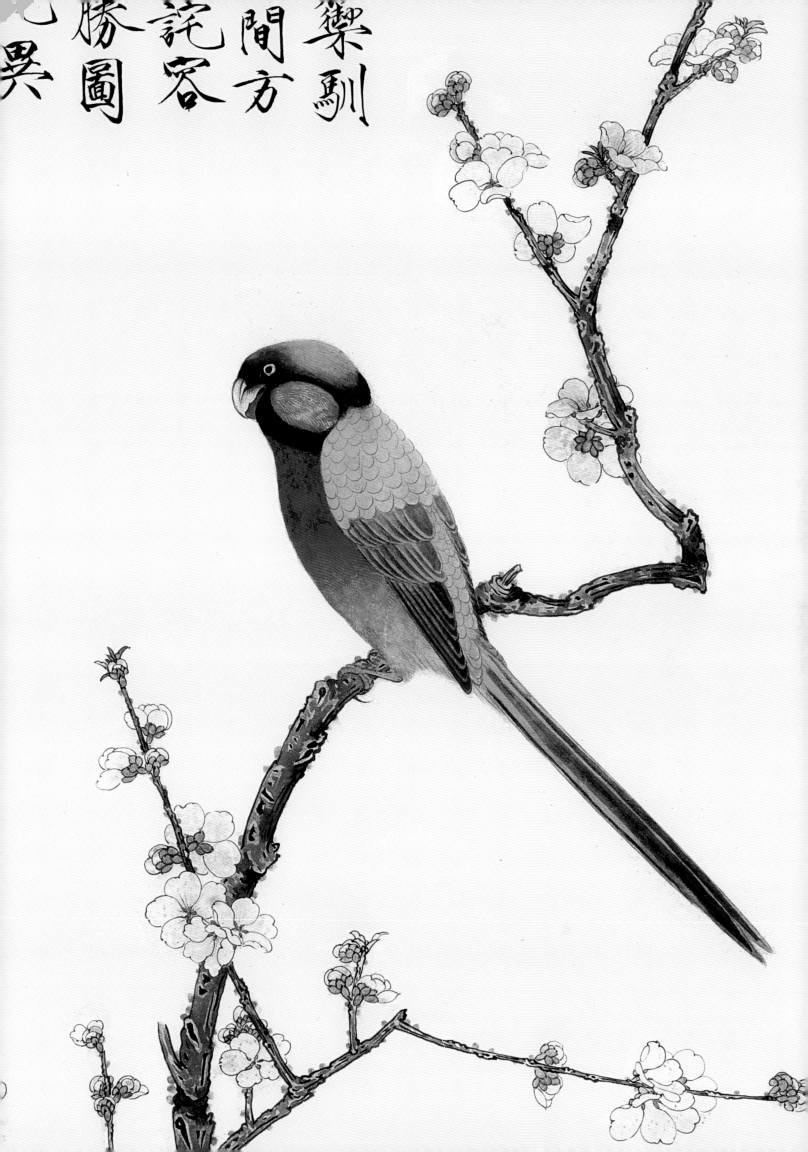

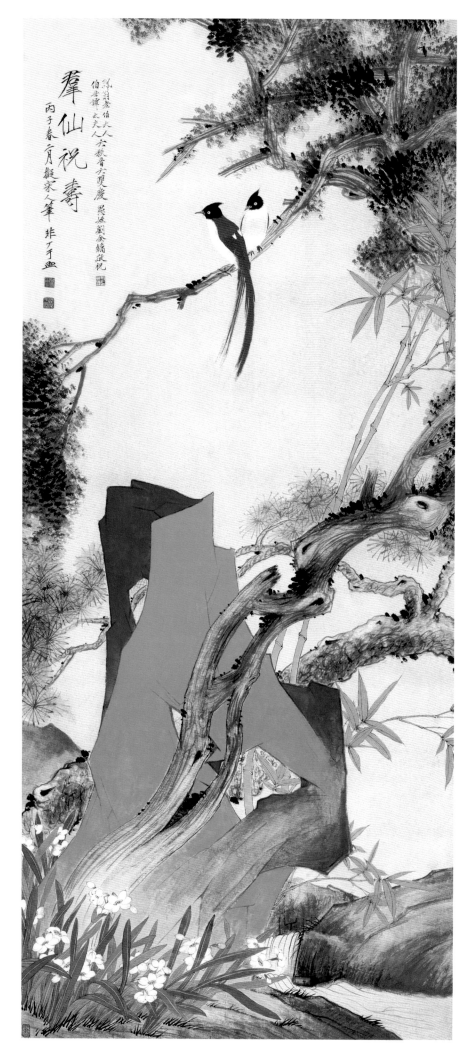

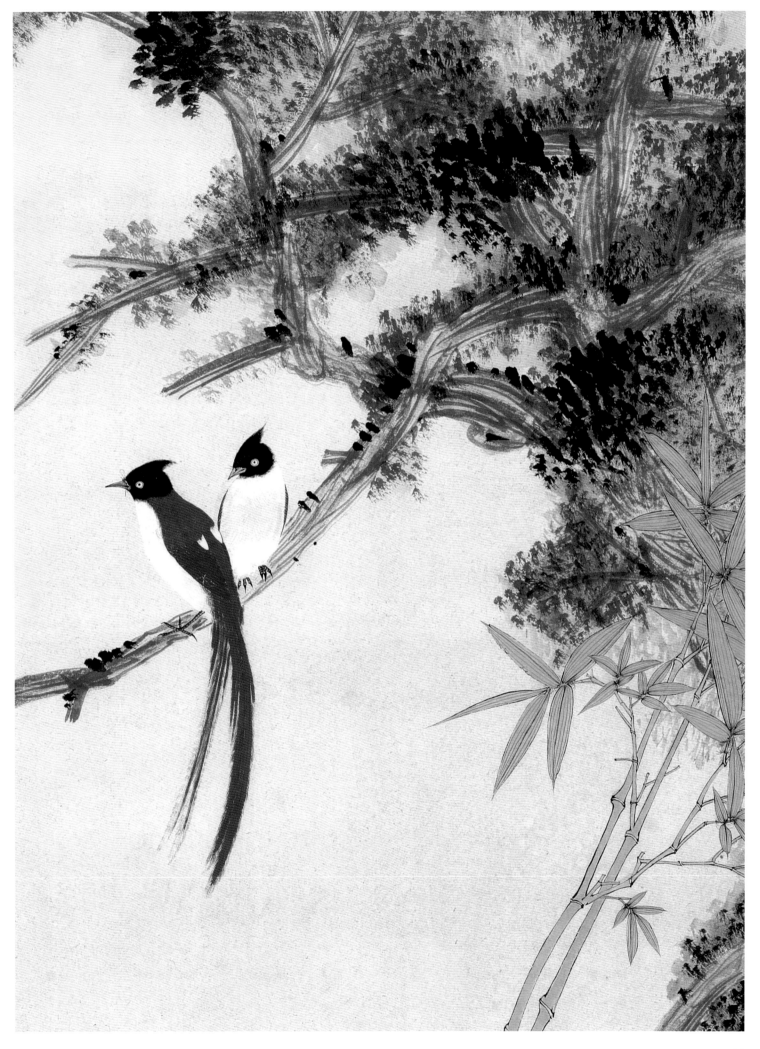

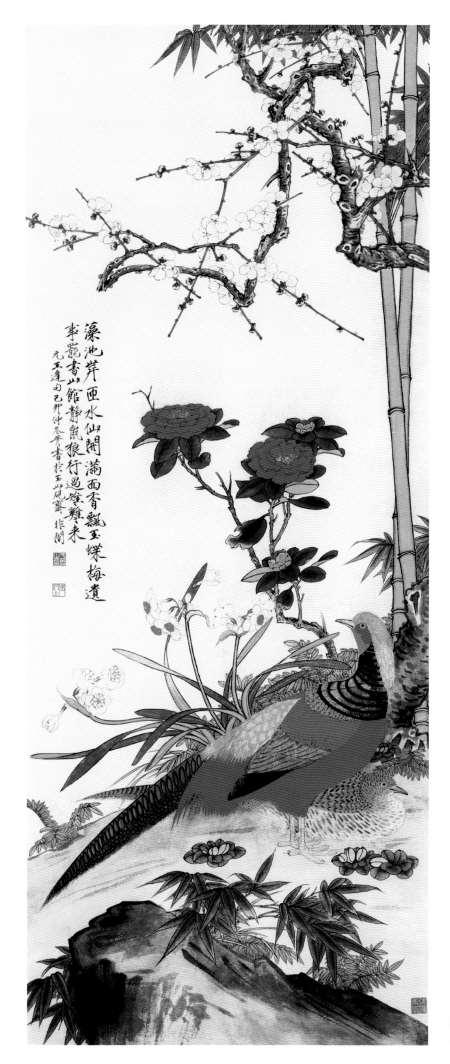

藻池岸匦水仙開滿面香飄玉蝶梅遺
率罷書山館靜鼠狼行過雊雉來
元玉逢丹巳卯仲冬并書拈玉山凡齋 非闇

双雉迎春

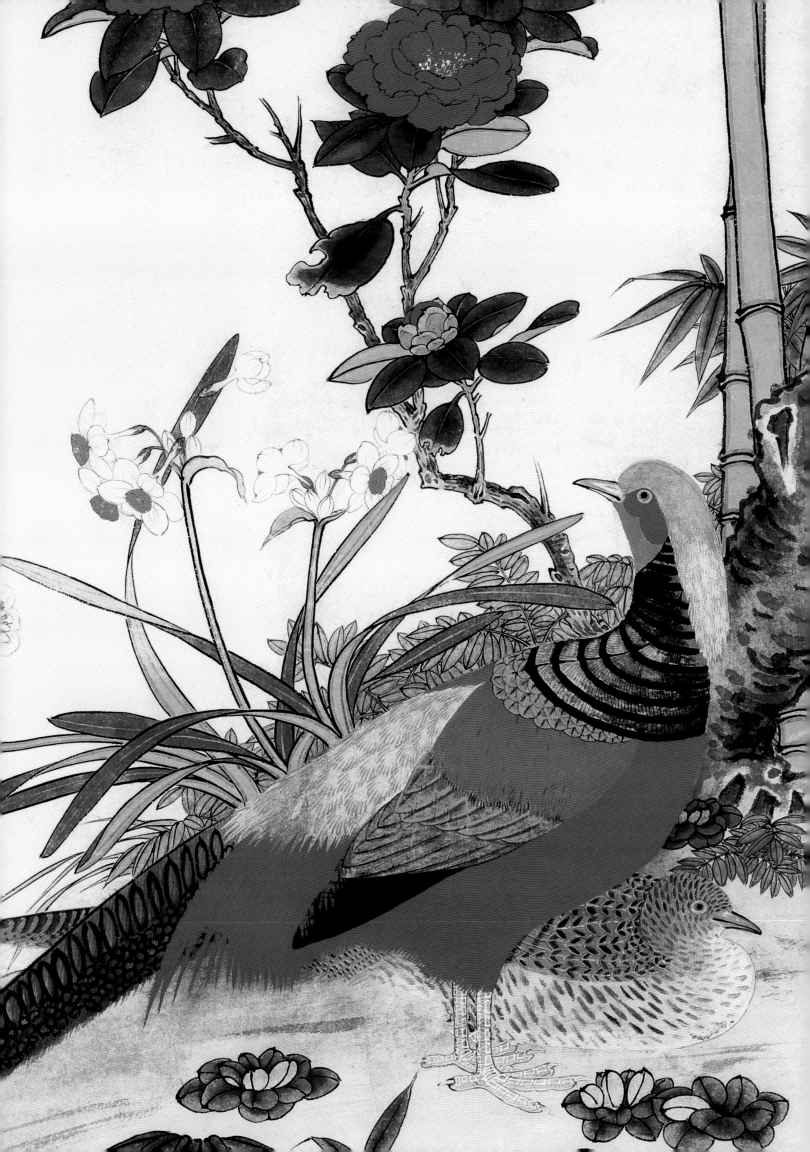

图书在版编目(CIP)数据

于非闇花鸟/上海书画出版社编.--上海:上海书画出
版社,2018.7
 (朵云真赏苑·名画抉微)
 ISBN 978-7-5479-1859-3

Ⅰ.①于… Ⅱ.①上… Ⅲ.①花鸟画-国画技法Ⅳ.
①J212.27

中国版本图书馆CIP数据核字(2018)第160187号

朵云真赏苑·名画抉微

于非闇花鸟

本社　编

责任编辑	朱孔芬
审　　读	陈家红
技术编辑	钱勤毅
设计总监	王　峥
封面设计	方燕燕　张文倩

出版发行	上 海 世 纪 出 版 集 团 上海书画出版社
地址	上海市延安西路593号　200050
网址	www.ewen.co www.shshuhua.com
E-mail	shcpph@163.com
制版	上海文高文化发展有限公司
印刷	浙江海虹彩色印务有限公司
经销	各地新华书店
开本	635×965　1/8
印张	8
版次	2018年7月第1版　2018年7月第1次印刷
印数	0,001-3,300
书号	ISBN 978-7-5479-1859-3
定价	55.00元

若有印刷、装订质量问题,请与承印厂联系